主題範例全書

鉛筆素描寫生

野村重存

前 言

只要準備一張紙和一支鉛筆（或自動鉛筆），任何人都可以畫鉛筆素描。從只有簡單線條的表現方式，到耗時的細節描繪，鉛筆素描可以帶來非常多的樂趣。只用鉛筆繪畫不僅不會受到顏色的誤導，還能練習形狀的畫法、區分明暗層次（漸層）等繪畫基本技巧。任何人都想趕快畫出漂亮的顏色，但如果不依照合適的形狀、合適的明暗度來上色，不管塗上多少漂亮的「顏料」，看起來也都只是「暈染顏色」而已。為了避免讓自己畫出如此可惜的作品，並且享受最單純的「繪畫」樂趣，我認為先嘗試用一支鉛筆來作畫是很重要的一件事。

本書收錄我至今為止許許多多、各式各樣的鉛筆素描作品，其中包含鉛筆畫素描、上色前的底稿，還有我仔細刻畫細節的作品等。

希望買下這本書的各位，在你們想用鉛筆畫點東西的時候，可以看看書中的範例，或是偶爾拿來練習臨摹，希望能讓你有所參考。

野村重存

CONTENTS
目 錄

INDEX ● 素描主題目錄

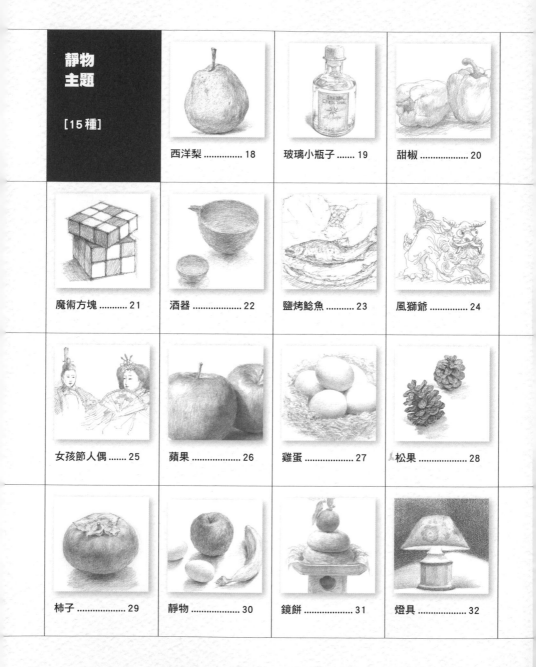

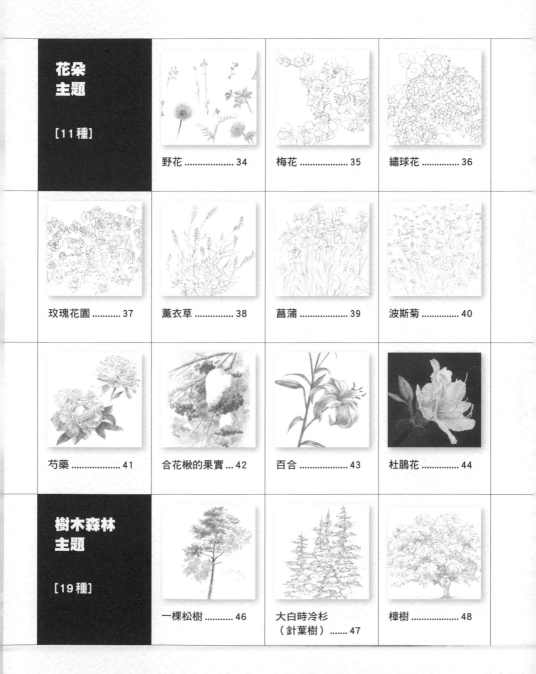

INDEX ● 素描主題目錄

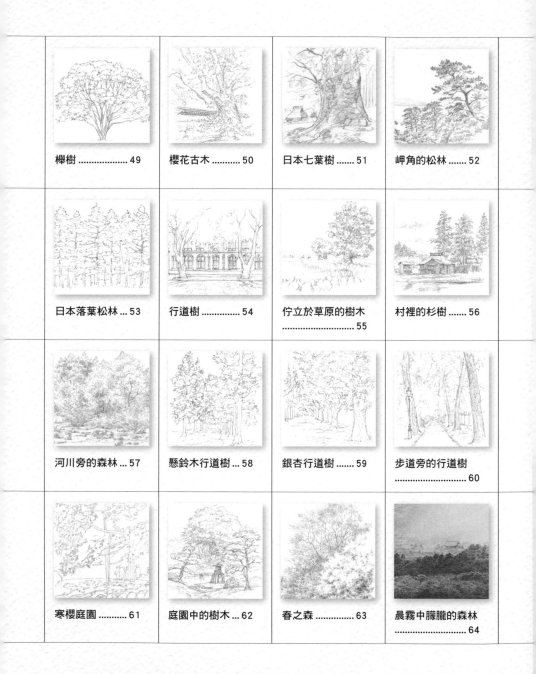

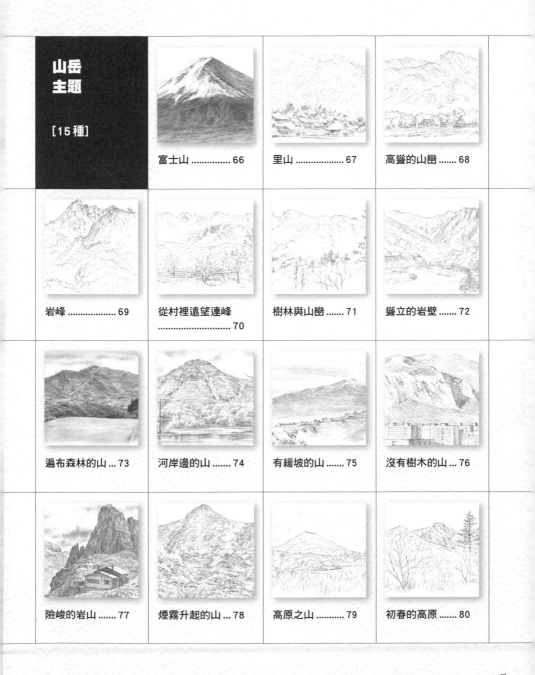

山岳
主題

[15種]

INDEX ● 素描主題目錄

8

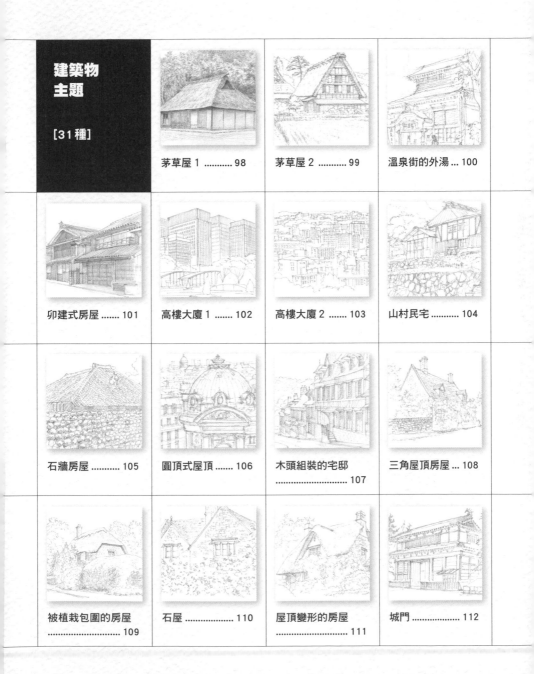

建築物
主題

[31種]

INDEX ● 素描主題目錄

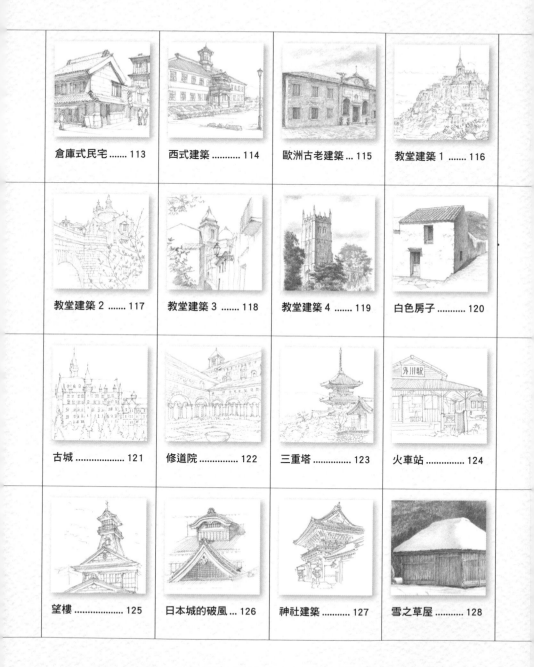

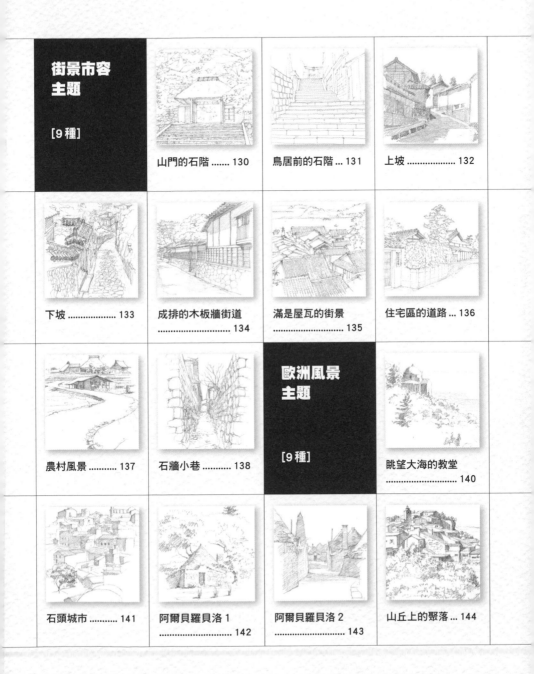

INDEX ● 素描主題目錄

INDEX ● 素描主題目錄

鉛筆素描的基本知識

鉛筆　鉛筆素描的工具有鉛筆、紙張和橡皮擦。只要有這3樣東西，就能馬上開始寫生。可選擇用一般的六角形木軸鉛筆、自動鉛筆，或是可重複壓出筆芯的按壓式工程筆等，任何鉛筆都沒問題。HB、2B之類的記號是指「硬度」，用來表示筆芯的軟硬度。H標記的數字愈大，表示筆芯硬度愈高、顏色愈淡。B標記的數字愈大，代表筆芯硬度愈軟、顏色愈深。一般來說，大多會選擇HB到2B之間的鉛筆來畫素描。筆芯太硬很難畫出深色，太軟則容易弄髒。順帶一提，本書的寫生範例作品幾乎都是用HB單一種筆芯來作畫，有些作品則是採用B的筆芯。

一般來說，鉛筆素描時使用的橡皮擦，並非辦公型塑膠橡皮擦，而是可以揉捏的「軟橡皮」。這種橡皮擦比較不傷紙，而且幾乎不會出現橡皮擦屑，可用來調整鉛筆的深淺，相當方便。任何紙都能當作畫紙，不過光滑的紙比較難畫，儘量不要用這種紙張。

橡皮擦

素描本

工程筆　　　　　**自動鉛筆**

各種不同的描繪方式

不同的筆芯接觸角度、施力方式，可以畫出不同樣貌的線條。描繪主題物件的
輪廓線時，需要多花心思，避免畫出單調且沒有抑揚頓挫的線條。

提起筆芯，畫出清楚明確的線條。

斜斜地握住鉛筆，運用筆芯側面畫出較粗、較柔和的線條。

控制握筆力道、筆接觸紙面的筆壓，畫出具有抑揚頓挫的線條。

❖點狀筆觸

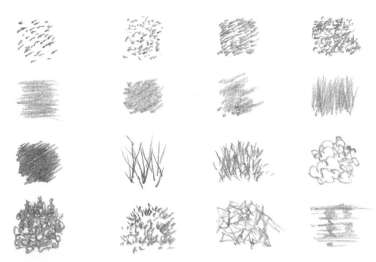

運用筆芯前端，畫出各種點狀筆觸，或是由細線組成的筆觸效果。運用這些細
小的筆觸畫出各式各樣的組合，幫助我們表現樹木、森林等自然景物。

Chapter 1 基本篇

靜物
still life

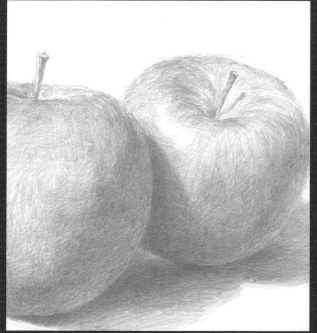

蘋果（參見第26頁）

仔細描繪
身邊靜物的細節

器具或水果之類的日常生活
物品，很適合作為簡易鉛筆
素描的主題物件。這些物件
比其他主題還小，除了形狀
特徵之外，細節或細微的光
影變化都要仔細畫出來，這
麼做才能畫得「像」主題物
件。

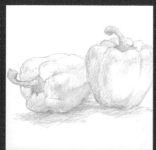

甜椒（參見第20頁）

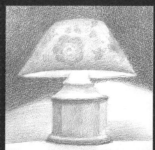

燈具（參見第32頁）

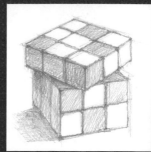

魔術方塊（參見第21頁）

靜物主題 1
西洋梨

仔細地描繪西洋梨的特徵輪廓。反覆畫出略帶凹凸起伏的輪廓線，作畫時需注意並避免畫成單調的曲線。

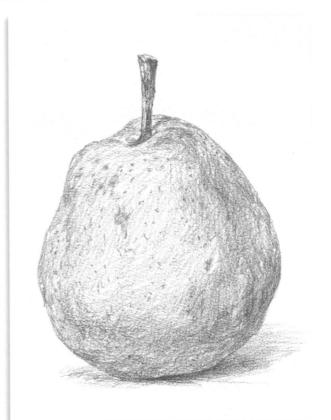

Point

西洋梨的輪廓
其實凹凸不平

不只有外圍輪廓，表面看起來也不能太平滑，需要加上高低起伏。上面的點點也要注意，不能畫成一排排單調的圓點。

蒂頭銜接處

西洋梨上露出一點蒂頭，仔細畫出蒂頭的陰影，讓素描表現出立體感。

靜物主題 2
玻璃小瓶子

瓶子裡面或瓶身的另一側產生折射，看起來是變形的。呈現透明感的訣竅是作畫時不要省略這些折射變形的形狀。

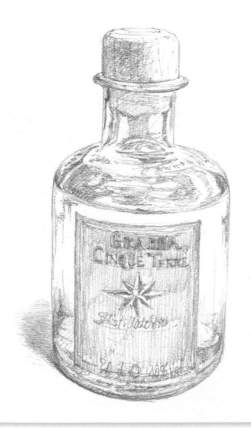

Point

反射變形的形狀都要畫出來

這些透過玻璃所產生的各種折射形狀，不需要修飾，只要畫出它原本雜亂、不規則的形狀即可。

UP 對比
明暗之間有著細微的變化，強調明暗對比。

静物主题 3

甜椒

畫出明亮又淡薄的色調。如果畫得太深，看起來會太像綠色的青椒，注意深淺對比的差異不要太大。

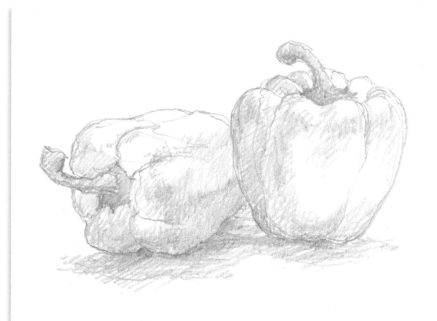

Point

晃動的輪廓線

甜椒有點圓圓的，所以不能畫成單調的曲線，而是以微微晃動的線條來呈現。

 立體的「蒂頭」

在粗蒂頭上畫出深色的陰影，增添深淺差異，表現圓柱狀的立體感。

↑
深色影子

靜物主題 4
魔術方塊

畫方形物體時,需要注意四個邊的傾斜度或垂直線。如果垂直線畫歪了,方形物體看起來就像被壓扁一樣,需要特別留意。

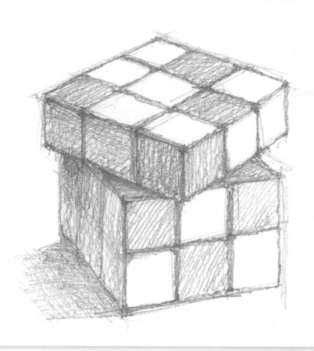

甜椒・魔術方塊

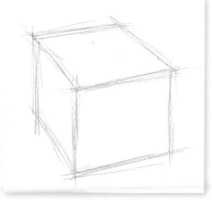

大概畫出一個長方體。

Point

遲疑的線條

輕輕畫出多條大概的線條,確認各邊的角度或垂直線,慢慢抓出大致形狀。

靜物主題 5

酒器

粗糙的質感是陶製注入口和酒杯的一大特色。素描時，稍微運用一點筆芯的側邊，順著畫紙的表面畫，這樣可以讓畫紙的紋理浮現出來，用來表現酒器的質感。

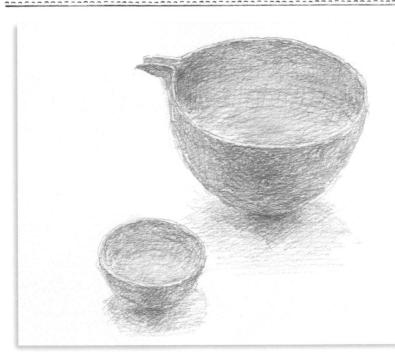

Point

注意橢圓形的邊緣

注入口以及酒杯的邊緣，看起來是稍微不穩定的橢圓線條，注意橢圓形的輪廓不能畫太細或太圓。

 細微的凹凸變化

杯緣厚厚的地方，或是凹凸起伏的地方，看得到亮暗面。由於這個部分很細微，要用尖一點的筆尖，小心謹慎地畫。

静物主题 6

鹽烤鯰魚

我們也可以只用一支鉛筆快速寫生，畫出旅館的鹽烤鯰魚早餐。細節不需要畫得太清楚，只要大致畫出來即可。

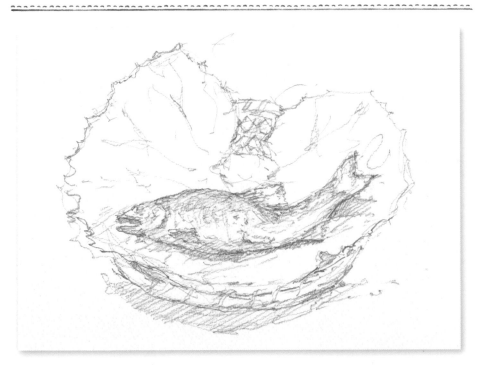

酒器・鹽烤鯰魚

 ### 畫紙的紋理

突顯畫紙紋理，表現出焦焦的鹽烤質感。

Point

不流暢的線條

像燒烤這種形狀有點扭曲的食物，如果用流暢的曲線來呈現，看起來就會像還沒烤之前生生的樣子，所以要用粗糙的筆觸來呈現它的燒烤感。

靜物主題 7
風獅爺

驅邪雕像給人一種親近感。採用只有線條的線描法，也可以展現出輕快的氛圍。不一定要畫出非常正確的形狀，稍微畫得誇張一點反而更有趣。

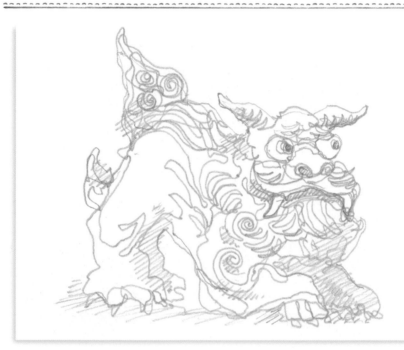

Point

比正確性更重要的是……

形狀有點不一樣，其實不需要在意。用一條線畫出整個主題，反而會形成有趣的形狀。

只要享受描繪的過程就對了。

靜物主題 8

女孩節人偶

將筆芯削尖，用前端謹慎地描繪人偶細緻的神情。人偶上還會看到一點陰影，畫出深色的影子看起來會更有立體感。

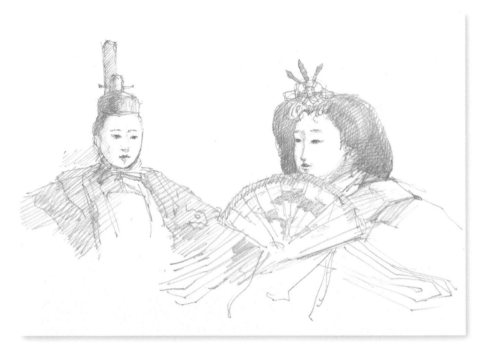

小心勾勒眼睛和鼻子

眼睛和鼻子很小，作畫時要特別小心，注意保持左右兩邊的平衡。

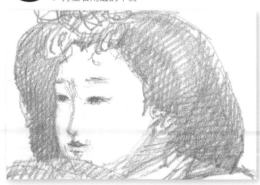

Point

略帶起伏的臉部

臉部輪廓小心不要畫成單調的橢圓形。人偶也有一點凹凸變化，所以要用細小的筆觸疊加上色。

蘋果

雖然我們都很熟悉蘋果的形狀，但很難想像的是它們其實有著相當複雜且微妙的凹凸變化。素描訣竅是不要畫太多曲線，明暗層次也不要畫得太流暢。

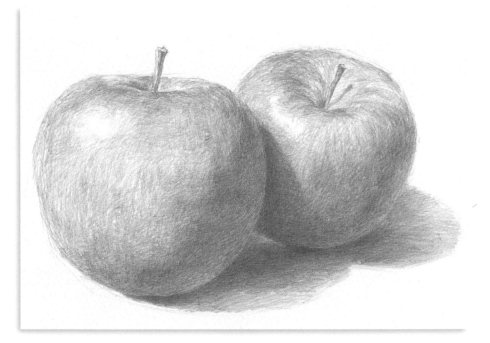

Point

影子的形狀

蘋果表面有亮部和暗部，而亮暗之間的交界線並不是流暢的形狀，而是略帶歪斜的輪廓。

縫隙間的影子

蘋果之間的接觸面、接觸到桌面的交界處的影子都很暗，所以陰影要畫得很深。

静 物 主題 10

雞蛋

雞蛋是白色的,所以它的亮暗面看起來很清楚,很適合用來練習立體感的表現力。作畫時要仔細觀察陰影看起來是什麼樣子。

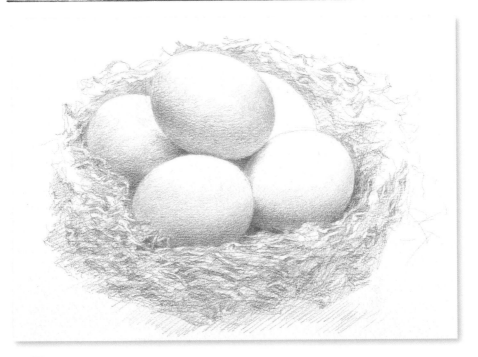

上方和下方的雞蛋

下方雞蛋反光,上方雞蛋的陰影中出現了一點亮面。

Point

反光

陰影裡也會因為周圍的反光而出現些許亮部。只要畫這些部分,就能增添雞蛋的立體感。

靜物主題11
松果

作畫時容易將層層堆疊、像羽毛的部分，畫得比實際看到的還多。其實大概有十幾片看起來比較清楚，不要心急，慢慢地畫出來。

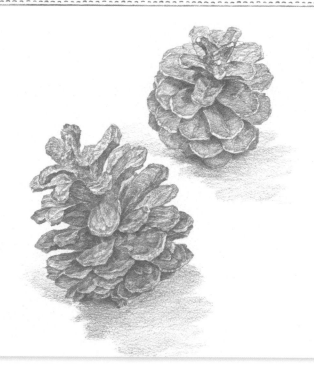

Point

數好翅膀的數量再畫

雖然乍看之下數量很多，但只要靜下來仔細觀察，其實可以數得出來。先數好再畫出正確的數量，較能使形狀保持一致。

畫出厚度
翅膀看起來很像刮刀，看得到厚度的地方需要提亮。

靜物主題 12

柿子

柿子表面雖然十分光滑，但卻不是一個工整的球體，而是帶有弧線的長方體。桌面的反光會映在柿子下方，因此陰影裡也有一點亮面。

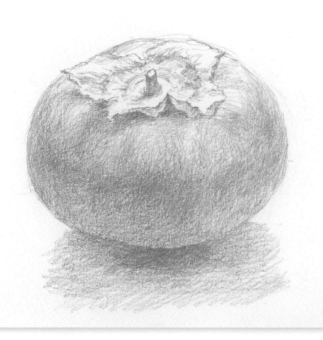

松果・柿子

UP

蒂頭的立體感
和樹枝分離的地方，有一個細小的圓柱體，在上面添加陰影會更有立體感。

Point

留意影子的亮面

柿子表面下半部的陰影，因為桌面的反光而產生不一樣的深淺，靠近桌面的地方比較明亮。

靜物主題 13

靜物

雞蛋是滑順的橢圓形；蘋果顏色較深，是有一點歪扭的圓形；香蕉則有點呈角柱狀，身體彎彎的。素描時，需要將這些差別畫出來。

Point

各式各樣的立體物品

用鉛筆畫出每一種物品的深淺差異，香蕉的顏色比雞蛋還深一點。雞蛋是白色的，畫出它的深淺差別，看起來會「更像」雞蛋。

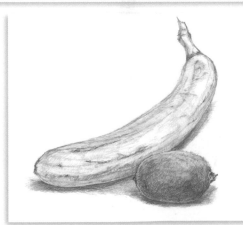

熟成的香蕉和奇異果。運用筆尖畫出細細的筆觸，表現香蕉的黑色斑點，以及奇異果的表面質感。

靜物主題 14

鏡餅

展現柳丁、鏡餅和三方各自的陰影中，從下方加入一點反射光形成的亮面，就能表現它們立體感。

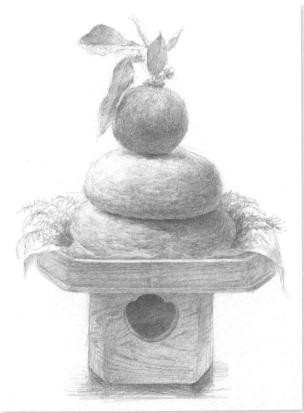

Point

注意縫隙的陰影

球狀物、扁平橢圓的物體、帶有直線的形狀，觀察每個物品的特徵，改變線條或筆觸的節奏。

UP 小地方也很重要

物品接觸面的陰影，或是三方的木紋等細節部分也要仔細畫出來。

靜物主題 15
燈具

在受到光照的地方留白，並在燈具外輪廓用力畫上很深的陰影，強調明暗對比，藉此呈現明亮的光。

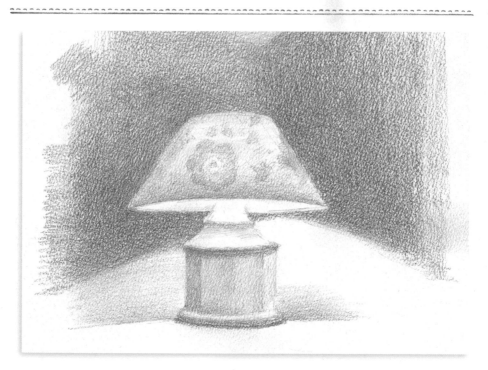

Point

明暗對比

在深色的地方塗上深色，最亮的地方則完全不要上色，這樣可以表現出深淺對比。

清楚呈現

以燈具的輪廓線作為亮暗面的分界線，邊界線要畫清楚。

花朵
flower

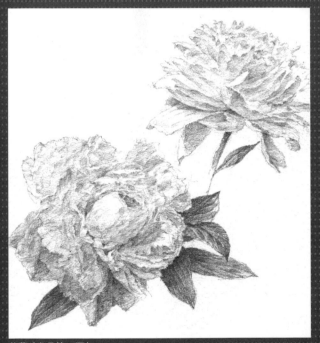

芍藥（參見第41頁）

花瓣複雜的形狀和亮部很重要

花朵有各式各樣的色調，大部分看起來都偏亮。鉛筆素描沒有顏色，基本上需以淡淡的色調為主，不能塗太黑。此外，花瓣的形狀有微妙的變化，比我們想像中來得複雜，所以要多加注意，形狀不能畫得太單調。

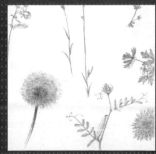

野花（參見第34頁）

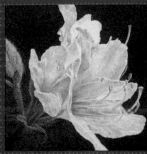

杜鵑花（參見第44頁）

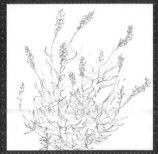

薰衣草（參見第38頁）

花朵主題 1
野花

種類多元的春天野花，它的形狀雖然小卻變化複雜，需要仔細觀察。素描技巧不是潦草快速地作畫，而是慢慢地勾勒出來。

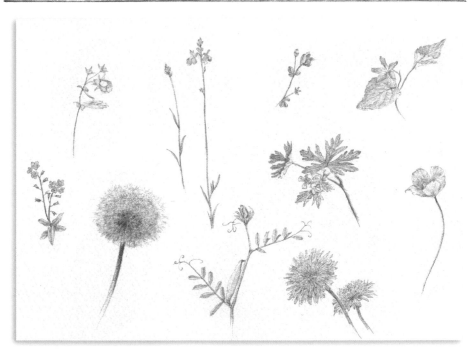

Point

利用細小的筆觸

野花的細節是由很小的形狀組成的。小心地移動筆芯前端，將細小的筆觸慢慢地疊加起來。

UP 絨毛

將許多細小的筆觸疊加在一起，不要在筆尖上施力，輕輕地畫出朦朧感。

花朵主題 2

梅花

以線描的方式畫梅花。即使畫不出明暗差別，也能表現出花朵惹人憐愛的模樣。如果未經思索而隨意畫上陰影，可能會讓畫面看起來黑黑髒髒的，這點要多加注意。

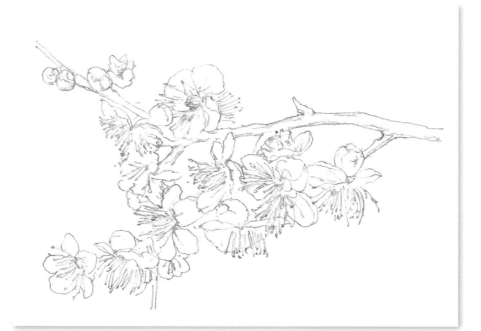

野花・梅花

花瓣的輪廓
用有點歪扭的線條畫出花瓣或花蕊的形狀，表現出自然的感覺。

Point

線條的節奏

運用線描法，加上帶有強弱的筆觸節奏。先仔細觀察花朵的小地方，看出它們形狀上的差異，接著慢慢地畫出來。

花朵主題 3

繡球花

繡球花由許多聚在一起的菱形花瓣組成，一不注
意可能會把花瓣畫得太規律。作畫時，多加一些
變化是很重要的。

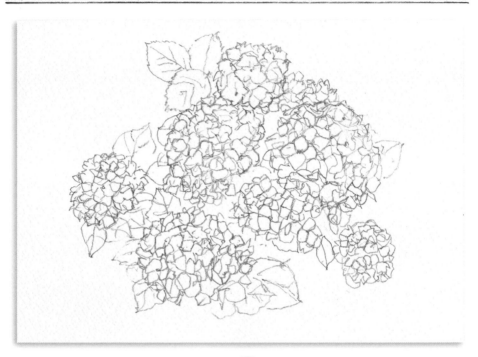

Point

形狀相似卻不同

雖然每一片花瓣的形狀看起
來都很類似，但其實花瓣的
角度或形狀都有各有不同，
素描時需要多加留意。

凌亂的形狀也很重要

太整齊的外型反而看起來很不自然，有人工
的感覺。畫自然景物的時候，必須表現不協
調且凌亂的形狀。

花朵主題 4

玫瑰花園

只用線描法就能呈現出玫瑰花園的樣子。畫這種許多花朵聚在一起的構圖時，需要注意花或葉子的角度，不能朝同一個方向。

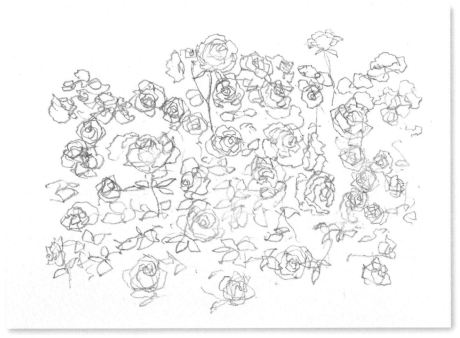

繡球花・玫瑰花園

晃動旋轉的線條

花瓣的形狀很複雜，用扭曲不規則的線條，表現花瓣的螺旋形狀。

Point

以疊加的線條呈現茂密感

在線描作畫上，交疊重複的線條可以表現出花朵、葉片或枝條層層疊疊的樣子。

花朵主題 5

薰衣草

薰衣草的花，聚集在細莖的前端，將前端的花想像成交纏在一起的線頭。注意莖部或葉片不能朝相同方向生長。

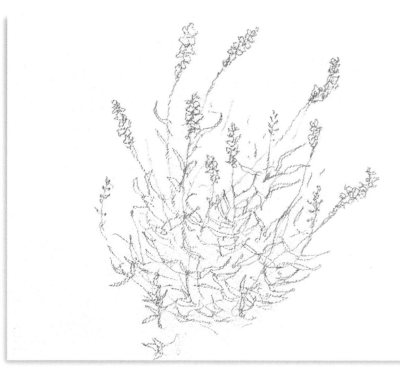

Point

莖葉像在跳舞

莖部和葉片大多向上生長，但也會往各個地方生長，作畫時要特別注意，不要畫成相同的生長方向或形狀。

UP 細小的花粒

薰衣草的花蕊前端由細小的形體組成，所以要仔細地運筆。

花朵主題 6

菖蒲

菖蒲的特色是它直挺生長的莖,以及飄逸的花瓣。留意莖部或葉片銳利的線條節奏,以及花朵柔和的形狀,並且畫出它們的差別。

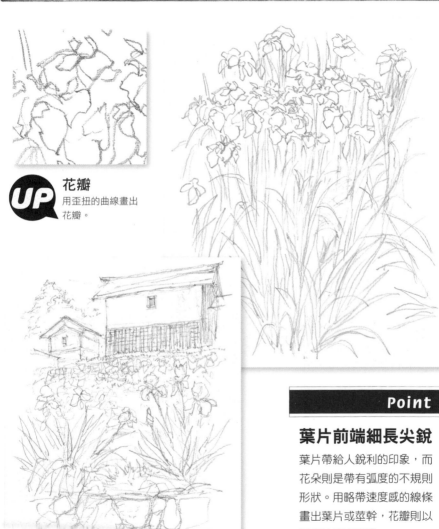

UP 花瓣
用歪扭的曲線畫出花瓣。

在鄉間路旁的溪蓀。溪蓀和菖蒲長得很像,但它不是生長在河邊,而是種在土裡的植物。

Point

葉片前端細長尖銳

葉片帶給人銳利的印象,而花朵則是帶有弧度的不規則形狀。用略帶速度感的線條畫出葉片或莖幹,花瓣則以緩慢的節奏描繪。

花朵主題 7

波斯菊

盛開的波斯菊因為遠近差異,使花朵呈現不同的大小。注意花朵大小,避免畫得都一樣。

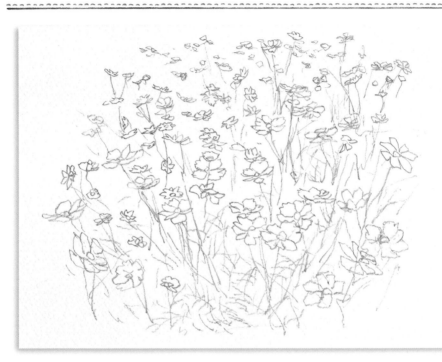

Point

花朵的朝向

面向正面的花朵呈圓形,而側身的花朵則呈現較扁平的形狀,作畫時需要展現花朵各式各樣的變化,畫出形狀上的差異。

 不規則的形狀

花朵各自朝著不同的方向,畫出不規則的形狀,才不會太單調。

花朵主題 8
芍藥

芍藥擁有輕薄的白花瓣，花瓣交疊成複雜又多層次的樣貌。不需要畫得很正確，一鼓作氣將花瓣的複雜性和明亮感呈現出來。

波斯菊・芍藥

Point

交疊而成的花瓣

運用明暗交替的方式，分別畫出深淺位置。芍藥是白花，所以暗部不能畫太深，需要在偏淡的色彩範圍中，加入明暗的區別。

花朵主題 9
合花楸的果實

合花楸的紅色果實被大雪覆蓋。以鉛筆作畫時，需要清楚地表現白雪和紅色果實的深淺對比，因此要將果實畫深一點。

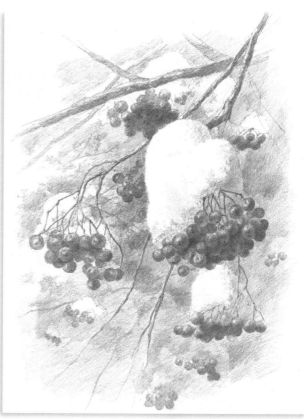

Point

果實不要畫太多

合花楸的果實非常多，如果將果實全部都畫出來，看起來只會像一堆球狀物聚集在一起，因此只要挑出其中幾顆果實就好。

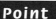

UP 光點

每個小小的顆粒上都有小小的光點，這個地方要留白。

細枝

即使是細小的樹枝，上面也會有枝節。線條需要帶有起伏節奏，不能畫成單調的線條。

花朵主題 10

百合

花蕾和花朵的形狀很清楚，令人印象深刻，作畫時需要仔細觀察外觀，形狀不能含糊不清。花蕾或花瓣上有微妙的凹凸起伏。

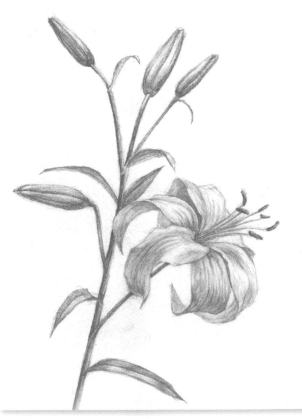

合花楸的果實・百合

Point

筆直生長的莖幹和花蕾

莖部強而有力地生長，花蕾含苞待放，它們的形狀都要畫清楚。

UP

葉脈

為表現葉脈上的凹凸起伏，仔細地畫出深淺對比。

雄蕊

雄蕊很有特色，是成塊的花粉。雄蕊要畫得粗糙蓬亂一點，線條不能太滑順。

UP

花朵主題11

杜鵑花

用鉛筆將背景塗成全黑色，以表現白色的杜鵑花。塗滿黑色的背景更加突顯了花朵的白。

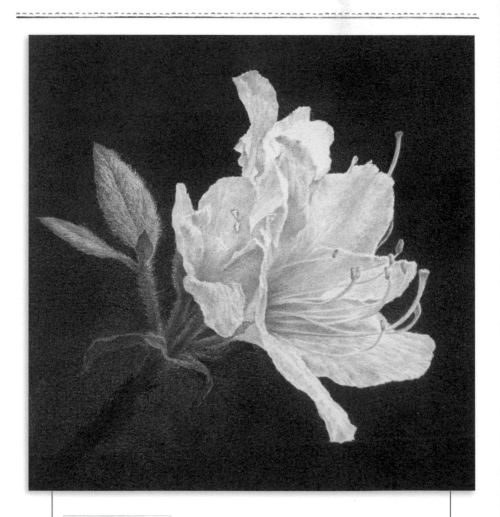

Point

黑色背景

塗黑整個背景的時候，不要過度追求深淺的一致性，反而要留下一些不均勻感，避免形成單調的黑色色塊，藉此表現景深。

樹木森林
tree, forest

步道旁的行道樹（參見第60頁）

靜物素描
很注重明亮度

風景寫生中經常出現有樹木或森林的構圖。如果能畫出樹木或森林蘊含的自然感，風景作畫就會更加有趣。但是，如果不曉得「哪種畫法可以呈現哪種效果」，便有可能無法畫出自己想要的樣子。先了解各種不同的作畫形式並加以參考，是其中一種精進技巧的捷徑。

樟樹（參見第48頁）

晨霧中朦朧的森林（參見第64頁）

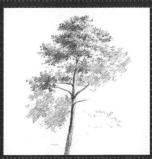

一棵松樹（參見第46頁）

樹木森林主題 1

一棵松樹

松樹的枝葉輪廓由看起來很纖細的形狀組成，運用筆尖畫出近似於線條的點狀筆觸，以重疊的細小筆觸表現其枝葉。

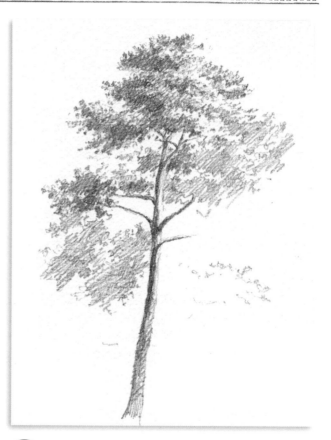

Point

如針一般的葉子

以筆尖作畫時，腦中要聯想一下葉子又尖又刺的形狀，以及一摸便感到刺痛的觸感，便能畫出葉子尖尖的感覺。

枝葉的影子
比較暗的那一側畫深一點，突顯枝葉交纏的立體感。

樹幹、樹枝
背光面畫深一點，表現樹幹或樹枝的立體感。

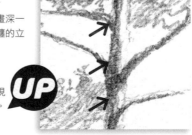

樹木森林主題 2
大白時冷杉
（針葉樹）

八甲田山（青森縣）的大白時冷杉挺過了大雪的重量。許多樹的樹枝無法向上生長，會朝向下方。樹枝尖端要畫成尖尖的形狀。

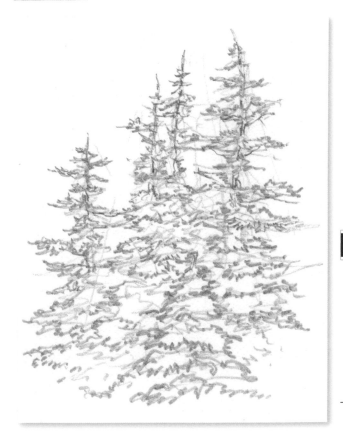

Point

尖銳的形狀

樹幹或枝葉前端都如針葉樹般，呈現尖銳的形狀。畫左右生長的樹枝時，注意間隔距離不要均等。

UP 銳利的筆觸
枝葉的部分，將細小的銳利筆觸重疊，畫出紊亂的樣子。

樹木森林主題 3

樟樹

蓬鬆茂密的樟樹，外觀看起來有點渾圓，枝葉的立體感令人印象深刻。作畫時很重要的一點，就是畫出每一塊枝葉的明暗差異。

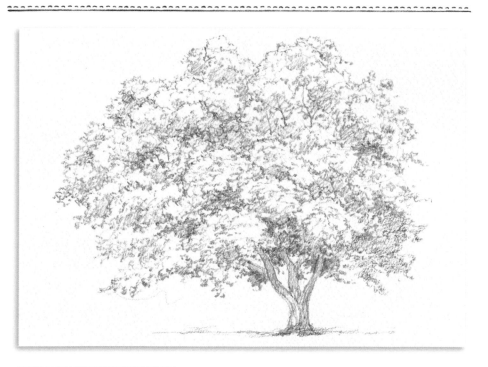

Point

鬆鬆軟軟的形狀

成塊的枝葉看起來鬆鬆軟軟的，互相疊在一起。疊加的枝葉形狀畫圓一點，而且要有起伏律動。

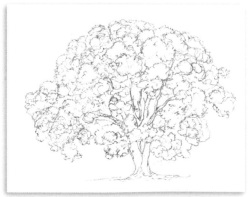

以線描方式作畫的樟樹。枝葉的形狀有點渾圓，只運用線條就能畫出樟樹的感覺。

樹木森林主題 4
櫸樹

枝葉朝上形成展開的扇狀是櫸樹的特徵。櫸樹的形狀又大又整齊，所以經常會在公園或街道上看到。作畫時需要注意樹枝的形狀特徵。

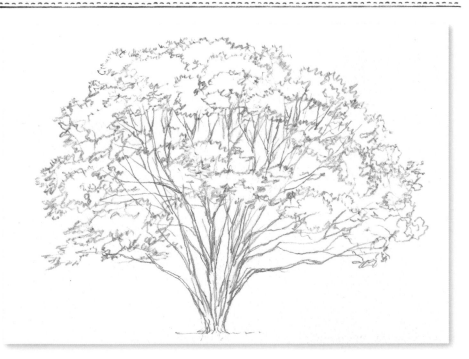

樟樹・櫸樹

枝葉帶給人柔和的印象
枝葉看起來比較沒有強烈的立體感，疊加細小的筆觸，畫出枝葉輪廓。

Point

細小的分枝

許多樹枝往上生長，依序分枝。如果畫得太快，會變成一團單調的線條，素描訣竅是畫慢一點。

樹木森林主題 5
櫻花古木

京都醍醐寺的櫻花古木。樹枝扭曲的方式看起來很有古木的風格。不需要畫出很多的樹枝，樹枝可以少一點，並且仔細地畫出它們的特徵。

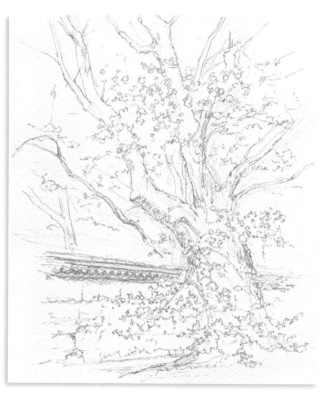

Point

慢慢添加線條

線條不要太流暢，而是一邊慢慢地添加線條，一邊勾勒樹幹或樹枝的輪廓，便能體現樹皮的材質。

樹枝或樹幹看起來黑黑的，素描時則要畫得淺一點。

黑暗的影子不要畫太深。

樹木森林主題 6
日本七葉樹

在古老的村莊裡看到的日本七葉樹。這棵神木受到用心地保護與愛戴。畫出樹皮可以表現巨大神木的存在感。

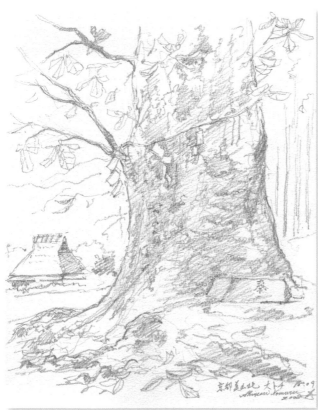

Point

凹凸不平的樹皮

樹皮受到地衣類植物的覆蓋，上面有各種凹凸起伏，令人想起豐富的大自然與長年的歲月。作畫時，要畫出樹皮微妙的明暗差異，表現其凹凸不平的樣貌。

櫻花古木・日本七葉樹

UP 葉子採用線描畫法

日本七葉樹具有大大的葉子，以線描的方式畫出有稜有角的形狀。

留白

把樹幹當作背景，以留白的方式呈現明亮的部分。

UP

樹木森林主題 7

岬角的松林

背景是一片明亮的天空和大海，許多松樹形成的松林，看起來有點像剪影。比起著重於枝葉或樹幹的立體感，應該優先畫出整體的輪廓。

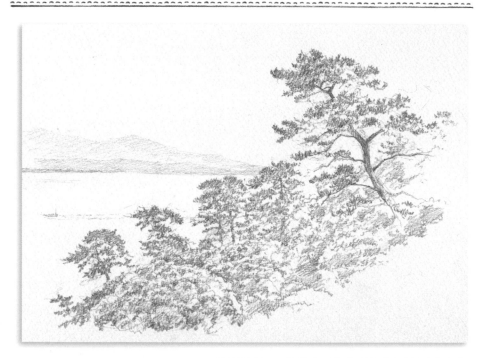

Point

避免畫得太工整

寫生以樹林輪廓的剪影為主，因此要觀察枝葉的形狀差異，避免畫得太整齊，作畫時要一邊留意一邊素描。

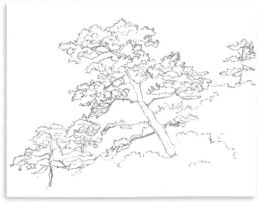

進行最後上色時，輪廓只停留在線描階段。

樹木森林主題 8
日本落葉松林

最重要的一點，就是留意枝葉的形狀，不要畫得太一致。枝葉的形狀看起來都一樣，會不小心形成固定的規律，因此需要多加留意。

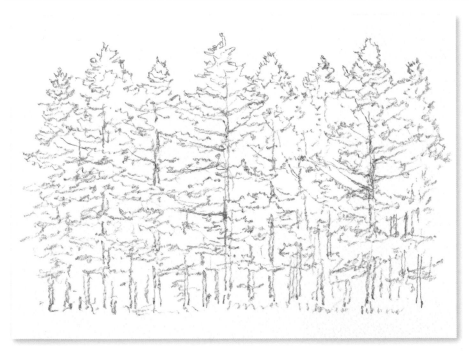

 橫向

枝葉的形狀大致以橫向生長，用不規則的細小筆觸畫出搖擺不定的輪廓。

Point

避免過於單調

許多枝葉都長得十分相似，但其實它們的形狀各不相同，作畫時需要仔細觀察，避免過於單調。

行道樹

在法國南部經常會看到懸鈴木行道樹。背景為建築物，懸鈴木呈現逆光，清楚地突顯出樹幹的形狀。這幅畫是為了用來進行上色的線描作品。

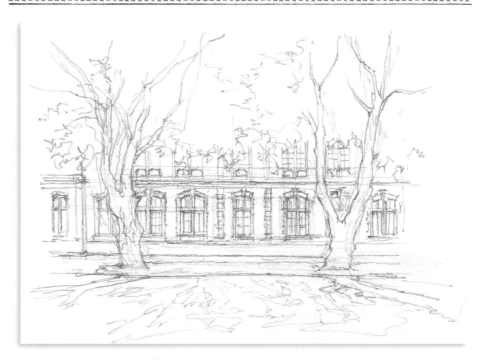

Point

樹木與背景的平衡

仔細觀察行道樹樹枝、背景建築物等事物的位置或大小，並且互相比較。作畫時，注意不要破壞它們之間的平衡。

 交錯的線條

枝葉除了左右生長以外，也會前後生長，即使線條互相交疊也沒關係。

樹木森林主題10
佇立於草原的樹木

在草地上茂密叢生的枝葉，是描繪這棵樹的一大特徵。一旦枝葉間的縫隙歪了，這顆樹給人的感受就不一樣了。

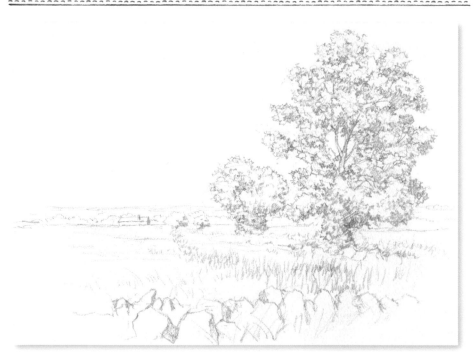

空隙很重要
枝葉間的縫隙是這棵樹的特徵。如果遮住了空隙，整棵樹帶給人的印象就會不一樣。

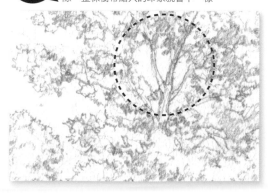

Point

運用輕薄的筆觸

這棵樹帶有明亮的感覺，鉛筆施力不要太重，也不要畫太深，將輕巧的筆觸疊加在一起。

樹木森林主題11
村裡的杉樹

村中杉樹高大雄偉，在明亮的天空之下，展現它氣宇軒昂的身影。因為不是植樹造林，需要分別畫出每棵杉樹各自不同的樣貌。

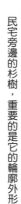

民宅旁邊的杉樹，重要的是它的輪廓外形。

Point

如搜集線頭碎屑

杉樹的枝葉就像搜集細小的線頭碎屑一樣，需要慢慢地畫出來。將繞圈圈的小團塊當作一個單位，畫出有大有小的樣子，看起來就會更像杉樹。

樹木森林主題 12
河川旁的森林

位於高原河邊的茂密森林，許多樹木上聚集著形狀較小的葉子，透著蓊鬱又明亮的印象。不要將森林畫得太深。

河川旁的森林 村裡的杉樹

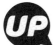

樹木的輪廓
葉子帶有細小紛飛的感覺，不要以單純的點狀作畫，以筆尖作畫時需要添加一點變化。

Point

葉子筆觸
這是一座由明亮細小的葉子所形成的森林，鉛筆的筆觸也需要帶一點銳利感，以輕戳畫紙的方式作畫。

樹木森林主題 13
懸鈴木行道樹

工整排列的懸鈴木行道樹。因懸鈴木的葉子有稜有角，團狀的枝葉也需要畫出略帶稜角的樣子。

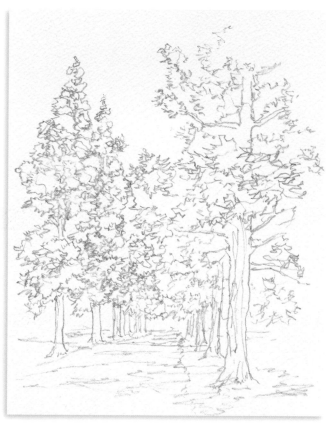

Point

注意行道樹間的間距

愈遠的地方，描繪時樹幹間的距離就會愈窄。如果畫面上的樹木間距相同，就會看不見後方的樹木。

UP **有稜有角的葉子**

畫出葉子鋸齒狀的稜稜角角。

樹幹線條不能太流暢 **UP**

筆觸以少量多次的方式連接線條。

銀杏行道樹

樹木森林主題 14

秋天銀杏行道樹，黃色的樹葉光彩耀眼。這是上色之前的線描寫生。因為葉子顏色很亮，所以不能畫太深。

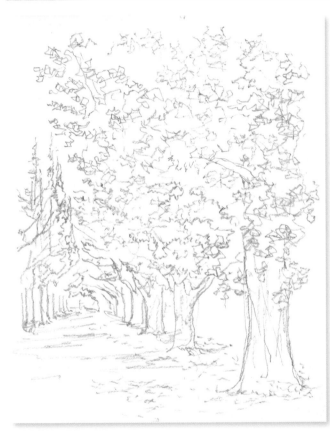

Point

不要畫陰影

天氣很好，所以畫面亮暗分明。但樹木整體是由亮黃色的葉子組成，所以不能用鉛筆畫陰影，以免上色階段的顏色太混濁。

UP 葉子的形狀

將葉子的形狀想像成被捏皺的紙張。

樹木森林主題15
步道旁的行道樹

比利時古都布魯日步道旁的行道樹。我不知道樹木的名稱，這些行道樹很高大，上面有顏色明亮的葉子。樹幹的傾斜角度有些微差異，而且具有獨特的規律。

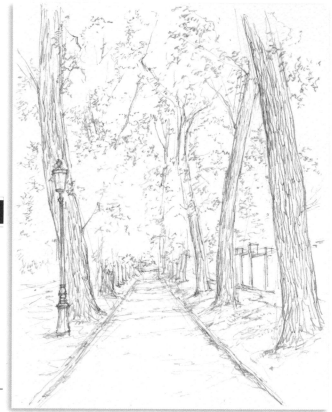

Point

傾斜的樹幹

樹幹只要畫得又高又大就好，而每棵樹的傾斜角度要有變化。如果傾斜的樣子都一樣，就會失去行道樹的韻味。

UP 點點樹葉
以點狀筆觸畫出明亮的葉子。

樹皮 UP
運用線條來表現樹皮上的縱向紋路。

樹木森林主題16
寒櫻庭園

顯現於逆光中的寒櫻剪影。以線描法作畫,不添加明暗部,強調畫面的平面感,呈現如版畫或日本畫草圖般的有趣氛圍。

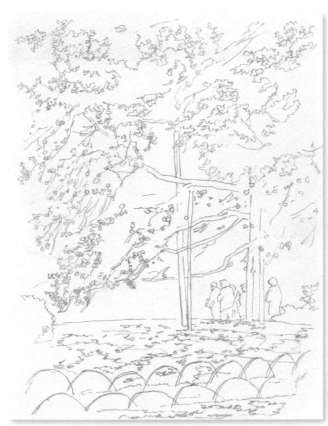

Point

線描節奏很重要

畫面中有各種不同的事物,比如花朵、樹枝、支柱或柵欄等。因此,作畫時需要改變線條的強弱節奏。

UP 花朵
歪歪的小巧花朵,呈現圓圓的樣子,注意描繪時不要把花朵畫得太整齊一致。

寒櫻庭園
步道旁的行道樹

樹木森林主題 17

庭園中的樹木

後方的樟樹十分高大，前方的松樹則給人一種纖細輕盈的印象。素描時請觀察闊葉樹和針葉樹的差別。

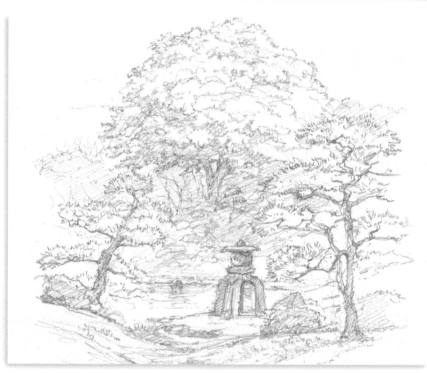

Point

渾圓細小的枝葉

樟樹的枝葉形成弧形，而庭園裡的松樹則感覺較纖細。以細而短的筆觸畫出松樹的枝葉輪廓。

UP **歪扭的松樹樹枝**

松樹的樹枝不僅會往上長，也會往下長。作畫時需要認真觀察它複雜的形狀。

樹木森林主題 18
春之森

森林中開滿山櫻花，新葉萌發。炫目的白花很有分量感，而新葉則十分端麗，寫生時要注意它們的形狀差異。

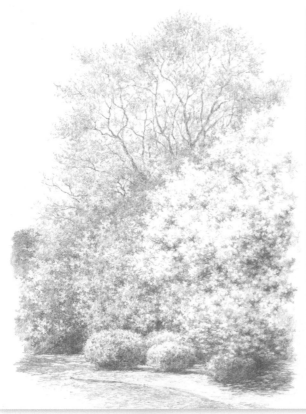

Point

花朵留白

利用紙張的白底，在白花的地方留白，並且以筆尖的側面，疊加小小的筆觸，畫出長著嫩葉的樹木。

UP **樹枝**
不要讓細細的枝條變成單調的線條，需要添加強弱變化。

種植杜鵑花的地方
畫出右下方的陰影，才能表現出植物弧形的立體感。

UP

樹木森林主題 19
晨霧中朦朧的森林

位於京都東山，一座蒼鬱的森林。仔細畫出明暗色階的差異，表現晨霧中朦朧的森林，以及近處森林的明暗對比。

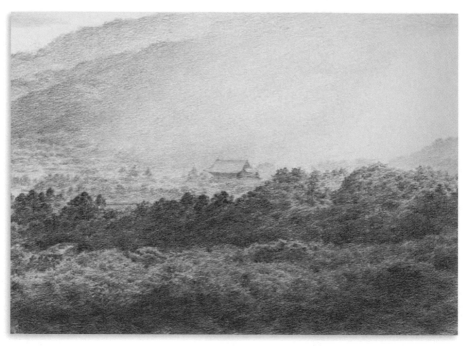

Point

深淺層次

晨霧朦朧的區域是白色的，接著可以看到森林的顏色逐漸變深。畫面前方的森林要畫深一點。

漆黑的森林

比起晨霧中的白色森林，近景的森林看起來更黑，所以要畫黑一點。

山岳
mountain

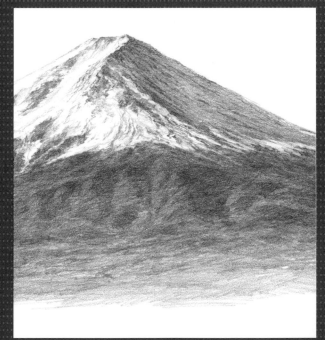

富士山（參見第66頁）

高大的山
儘量畫小一點

繪製高山的訣竅是把山畫小一點。如果將身邊的山畫得很大，一往外圍延伸，馬上就會畫超過紙張，無法表現出我們想要的構圖。此外，高山的稜線或令人印象深刻的山頂形狀，常常被畫得太尖，作畫時需要仔細觀察，才能避免形狀不自然。

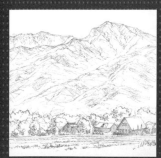

高聳的山巒（參見第68頁）

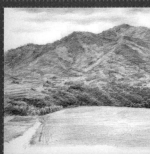

遍布森林的山（參見第73頁）

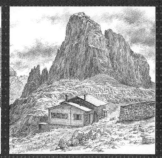

險峻的岩山（參見第77頁）

山岳主題 1
富士山

任何人都知道富士山長什麼樣子，如果山頂畫太尖或是稜線角度太斜，看起來都不像富士山。令人意外的是它的斜坡其實偏平緩。

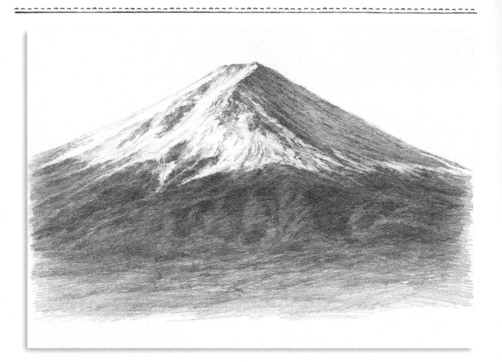

Point

龐大的身影

山頂或山腰上有各種細小的凹凸起伏及各種不同的龜裂痕跡，但如果這些細節描繪太多，會失去富士山整體的樣貌，需要特別小心。

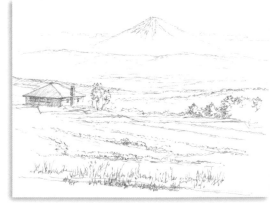

從山梨縣的甲斐小泉遠望富士山。仔細地觀察房屋和富士山的大小，一邊進行素描。

山岳主題 2
里山

背景為並排而列的老民宅，顯示里山與生活密切相關。為了保存食衣住行所需要的材料，杉木植林周圍可以看到各式各樣的樹種。

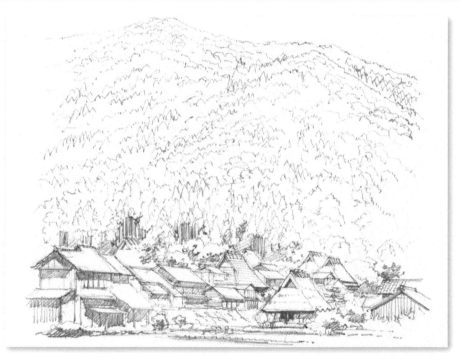

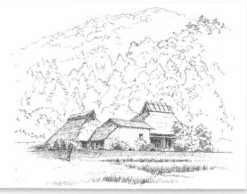

茅草屋頂的房屋及其身後的里山非常協調，美不勝收。這是以「筆之里」而聞名，位於廣島縣熊野町的風景。

Point

和民宅形成對比

里山的風景不只有山巒而已，四周民宅裡的人們散發著一股生活感，這些事物也都可以加入構圖當中。

富士山‧里山

山岳 主題 3
高聳的山巒

從山梨縣甲斐小泉的八岳山麓高原,眺望南阿爾卑斯山脈的名峰甲斐駒岳。我會在構圖中增加建築物來襯托山脈的大小。

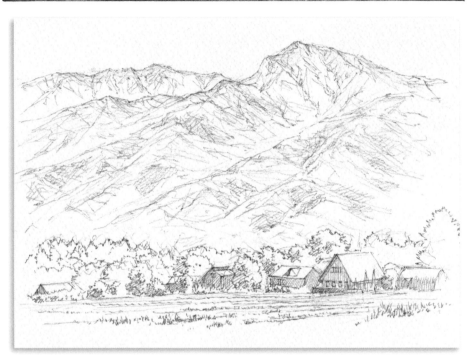

Point

立體感

山腰上的山脊或山谷看起來相互交錯,但與其先畫它們的細部樣貌,不如優先表現山腰整體形成的強烈立體感。

不要太尖銳

山頂看起來非常險峻,雖然要畫出銳利感,但也不能畫太尖。

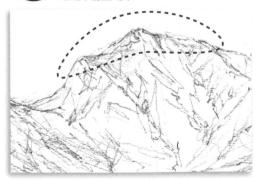

山岳主題 4
岩峰

充滿特色的瑞牆山，是山梨縣奧秩父山塊中，極具代表性的一座山。岩峰排列而行，用直線型筆觸表現山峰陡峭的樣子。

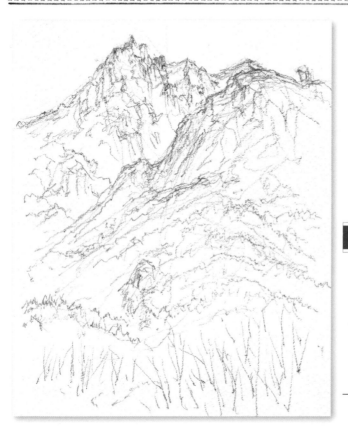

Point

刻痕般的筆觸

描繪時大量運用直線型筆觸，主要以縱向的作畫節奏，刻畫出高聳的海岸山壁或岩峰。

UP 稜稜角角的形狀

靠近天空那側的岩石以及它的側面都有稜角，運用銳利的筆觸畫出清楚的稜角。

山岳主題 5
從村裡遠望連峰

遠景為連綿山巒，村裡的近景則有樹木等景物，遠景和近景的大小或位置差異，需要仔細比較後再進行素描。

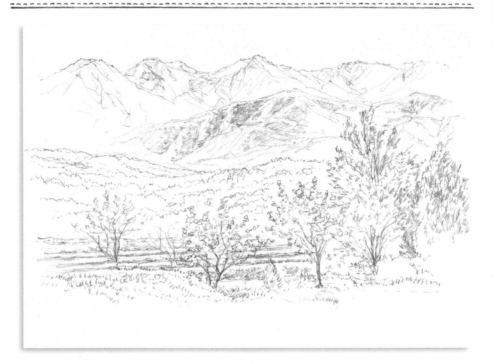

Point

近景強，遠景弱

即使近景是比較不起眼的樹木，看起來也比壯闊的山巒還強烈。如果沒有將遠景和近景間的強弱展現出來，就會變成一幅缺少景深的單調畫作。

 斜坡的陰影

山脊或山谷的背光側的斜坡要畫暗一點，斜坡或山脊的亮部則要留白。

山岳主題 6
樹林與山巒

構圖包含了眼前的樹木,以及前方遠處的山巒。
要仔細地確認樹木高度位於山脈的哪個位置。

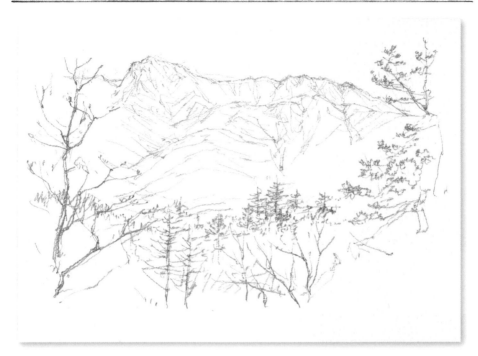

大致畫出遠處的山

即使可看清遠方山巒,也只要大概畫出來就
好,這樣才能強調畫面的遠近感。

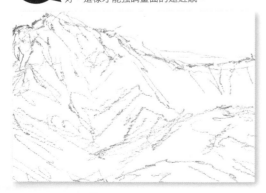

Point

高大的樹木重於
高山

樹木近在眼前,視覺上比遠
處的山還高。畫出它們的大
小差異,更能表現出高聳龐
大的山巒。

山岳 主題 7

聳立的岩壁

聳立於眼前的是穗高連峰（長野縣、岐阜縣）。穗高連峰實在太宏偉了，直接下筆可能會超過畫紙範圍。寫生的訣竅在於下筆前先想好，儘量將岩壁畫小一點。

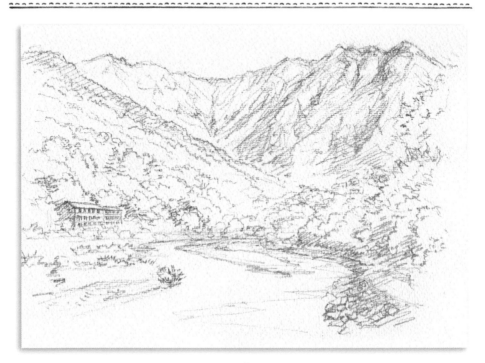

Point

畫小一點

儘量將壯闊的山巒畫得小一點。如果下筆前沒有事先做好心理準備，畫紙會容不下我們想要呈現的形狀，硬是縮小反而會很不自然。

 UP

粗略地畫出峭壁

以粗略隨意的筆觸畫出陡峭的岩壁，看起來會更有效果。

山岳主題 8
遍布森林的山

穩重的高山被森林覆蓋，形成一種柔和的質地。運用略帶圓弧感的筆觸重複疊加，畫出山腰上許多樹木交疊的樣子。

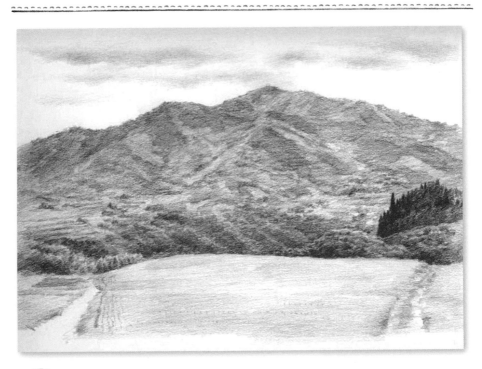

蓬鬆的森林

遍布山腰的森林看起來輕柔蓬鬆，作畫時可以想像一下這種毛茸茸的感覺。

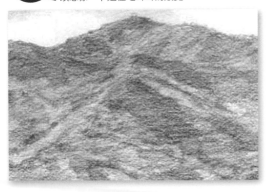

Point

深淺差異

不同品種的樹木，呈現出各種不同的顏色深淺，運用筆尖的施力輕重，畫出它們的差別。看起來比較暗的地方要畫深一點，才能表現出山脊、山谷的凹凸起伏感。

聳立的岩壁

遍布森林的山

山岳主題 9

河岸邊的山

上高地的大正池畔附近，一座名為燒岳的狂野活火山。到了夏季，山頂附近一片綠油油的，散發著優雅的氛圍。

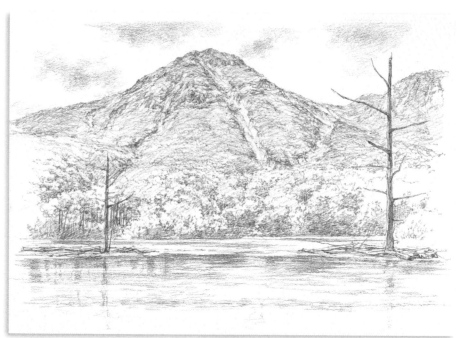

Point

從森林到岩石

從池邊到山頂，從蓬鬆的森林變成堅硬的岩石。將它的質感變化差異表現出來，是很重要的技巧。

山頂附近的岩石

即使這座山上覆蓋著一片綠意，仍然無法改變狂野的岩石。用帶有突起的銳利筆觸，呈現岩石的區域。

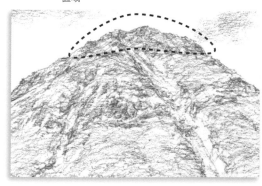

山岳主題 10
有緩坡的山

義大利的埃特納火山，山腳下有一大片坡度較緩的山坡，它的山頂會噴出煙霧。下面比較朦朧，需要用心地畫出深淺層次。

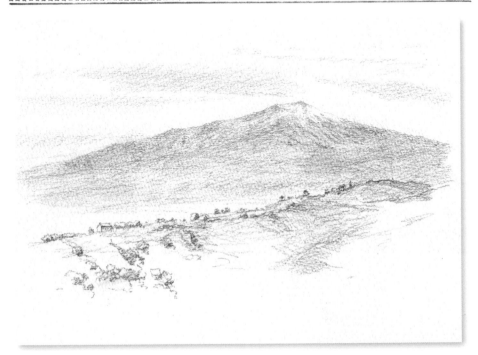

有緩坡的山
河岸邊的山

 ## 山頂上的雪
山頂會噴出煙霧，上頭還有積雪，積雪的地方需要留白。

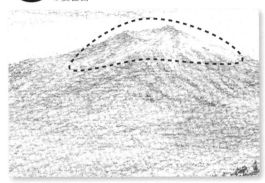

Point

畫出深淺漸層
緩坡由下而上，看起來愈來愈清晰，深淺層次也要慢慢地加深。

山岳主題 11
沒有樹木的山

從義大利西西里島的城鎮遙望高山，山上沒有樹木。山的表面露出亮暗部，寫生時要將它的明暗面清楚地表現出來，才能強調立體感。

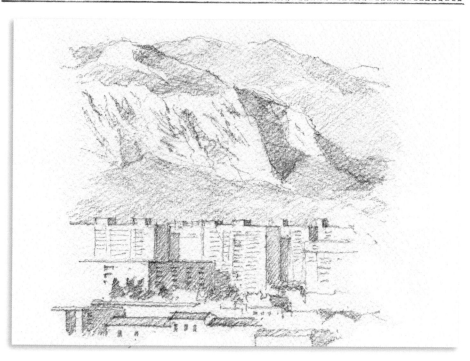

Point

受光面與背光面

以山脊為界線，將背光面和受光面區隔開，並且清楚地畫出來。大部分的受光面都不需要上色。

 亮部與暗部

細長的山脊上可以看到交錯的亮暗面。亮暗交界處不能畫得模糊不清。

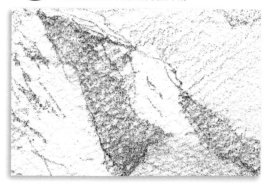

山岳主題 12
險峻的岩山

位於義大利多洛米蒂山脈，只有岩石高聳的三峰。明確地畫出向光面和背光面的差異，強調岩峰的立體感。

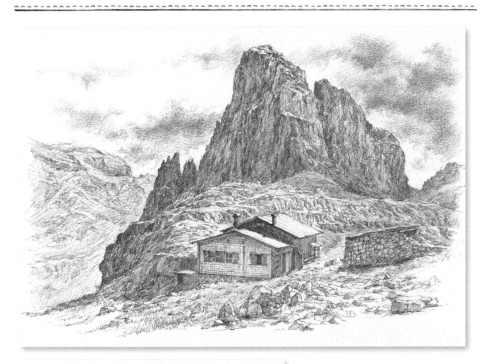

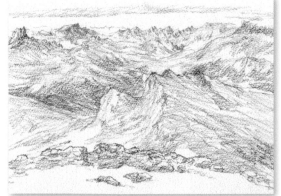

從山頂眺望多洛米蒂山脈。冰河地形是它的一大特徵，岩壁和峽谷相連在一起。

Point

向光面不要上色

因為畫面逆光，黑暗的影子裡看得到亮部。在畫紙上留白，表現出少量的向光面，強調向光面和陰影的明暗對比。

險峻的岩山
沒有樹木的山

山岳主題 13
煙霧升起的山

神奈川箱根的大涌谷會噴發出火山氣體。儘量以在紙上留白的方式呈現白色煙霧,與樹木、岩石等景物做出區別。

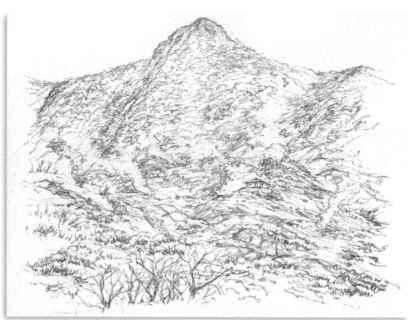

Point

類似的形狀

總覺得斜坡上的樹木、岩石或煙霧的形狀很相似。在煙霧的地方留白,便能表現煙霧和斜坡的差異。

畫出販賣名產黑溫泉蛋的店面,藉此強調煙霧或岩石的大小。

山岳主題 14
高原之山

青森縣八甲田山是優雅的連峰,和高原溼地並排而立。山頂有一點圓弧的感覺,注意不要畫太尖。

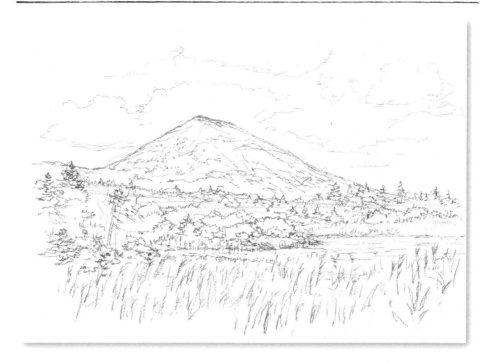

UP ### 樹木稀少的山頂
愈接近山下,樹木愈多,山頂周圍則四散著少量樹木。

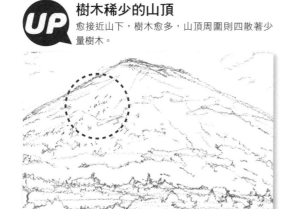

Point

晃動的輪廓線

它不是一座岩山,所以山的輪廓線並不銳利,用稍微搖擺不定的筆觸,表現它柔和的感覺。

高原之山
煙霧升起的山

山岳主題 15
初春的高原

初春的山梨縣清里高原，終於冒出新芽。這是從高原遠望的八岳主峰赤岳。描繪時要仔細比較日本落葉松、灌木及山頂的高度位置。

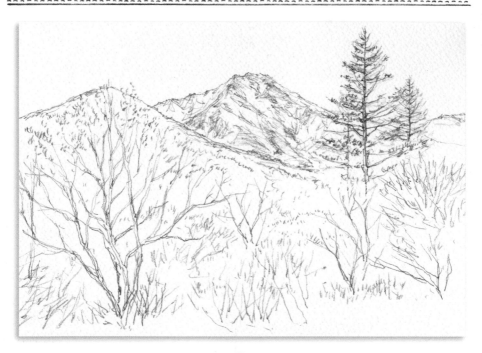

Point

低於日本落葉松，高於灌木

因為是由下往上眺望的風景，所以附近的日本落葉松看起來比赤岳的山頂還高。如果能畫出它們的差別，便能呈現出遠近感。

 有殘雪的山頂

在紙上留白，呈現白色的雪。岩石表面則用直線型筆觸來描繪。

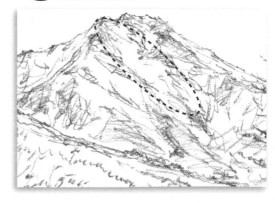

天空、河川、海洋
sky, river, sea

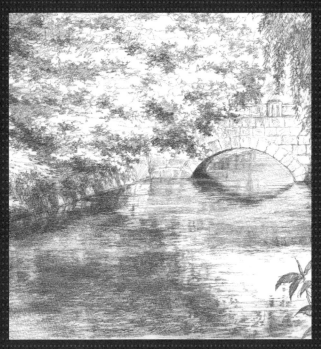

護城河（參見第85頁）

記住並活用繪畫技巧，表現景物的動態樣貌

流動的水、空中的雲朵等自然現象隨時都會變形，我們很難一邊盯著它們看，一邊進行寫生。不過，只要仔細地觀察水或雲變化多端的樣子，便會發現它們具有一定的規律。記住這些景物的形狀，就能運用在實際的風景中。

岬角海岸（參見第92頁）

高原的清流（參見第96頁）

逆光的天空（參見第83頁）

天空、河川、海洋主題 1

佈滿雲朵的天空

西班牙的廣闊橄欖田，上面有一片廣大無邊的天空。朦朧的雲朵相連排列，描繪時要注意愈遠的雲朵形狀愈小。

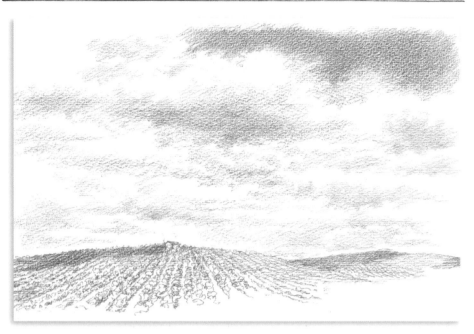

Point

畫面上方是近景，下方是遠方的雲

位在畫紙愈下面的雲，形狀愈來愈小。愈上面的雲，形狀愈大，暗暗的影子要畫深一點。

 白雲

用凌亂的輕柔筆觸，描繪出雲朵的輪廓。如果用手指塗抹，感覺會很像髒污。

天空、河川、海洋主題 2
逆光的天空

陽光穿透雲層後面較稀薄的部分,透出眩目的光線。雲比較厚的部分會形成暗影,作畫時要畫出暗部和亮部的差別。

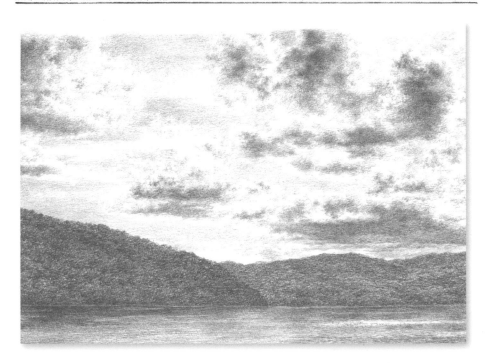

不要使用線條
用線條呈現輪廓看起來會太俐落,改用柔軟的筆觸,畫出不規則的形狀。

Point

強烈對比

由於畫面逆光,所以要強調影子周圍透出的光線及深淺對比。只要表現明暗差別,就能突顯出立體感。

逆光的天空 佈滿雲朵的天空

天空、河川、海洋主題 3

潺潺流動的小溪

小溪靜靜地流過村莊，只聽得見潺潺的流水聲和鳥叫聲。水面上不斷出現微小的漣漪，映在上面的倒影也平靜地搖晃著。

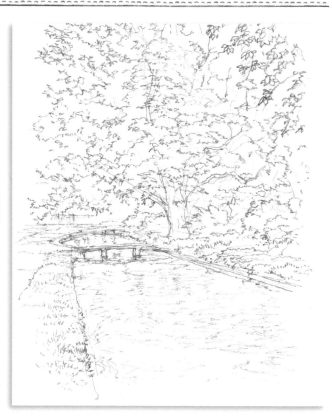

Point

模糊的形狀

河流中出現微小的漣漪，周圍的景象映在水面上，看起來有些凌亂。倒影的形狀不要畫太明確，訣竅是畫得模糊一點。

不明確的形狀

倒影的形狀透過波紋看起來有點凌亂，素描訣竅是橋的形狀不要畫太清楚。

天空、河川、海洋主題 4

護城河

溝裡的水並未流動，水面卻被風吹得輕輕晃動。
不只是岸邊的倒影在搖動，樹影的倒影也輕輕地
晃著。

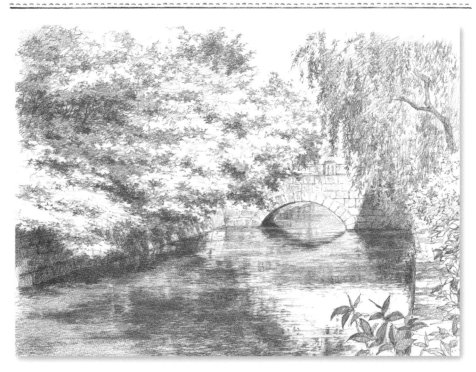

小景物也會映在水面上

在倒影中搖曳的護岸污漬，或是其他形狀較小
的事物都要畫出來。

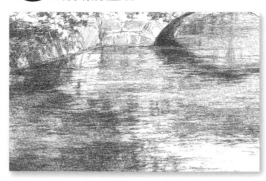

映在水中的暗影

岸邊的樹木或石橋的影子也
會映照在水面上。影子的倒
影要畫得夠深，才能強調陽
光下明亮的水面。

護城河
潺潺流動的小溪

天空、河川、海洋主題 5

緩緩流動

大量的水緩慢地流動著，激起大片漣漪。岸邊的岩石、岩石白色的部分及背光處的暗影都清楚地映在水面上。這是位於埼玉縣長瀞的風景。

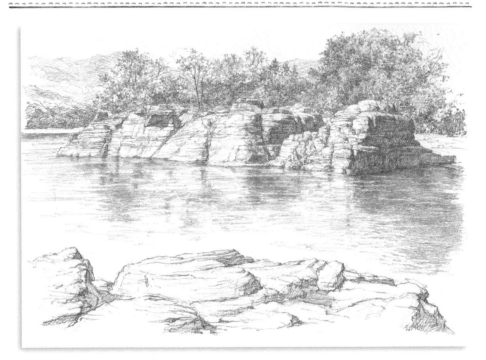

Point

倒影的亮度

岸邊大岩石的陰影和向光面看起來非常清楚，所以水面上的向光面倒影，需要用留白的方式呈現。

搖曳的形體

漣漪平緩地搖晃，依照漣漪的樣子，以凌亂的條狀線條表現倒影的輪廓。

天空、河川、海洋主題 6

積水

垂直佇立的岩壁下方，有一片靜止不動的水面。
直接反轉白色岩石表面的樣子，畫出它的倒影。
取景自岐阜縣白川鄉的莊川。

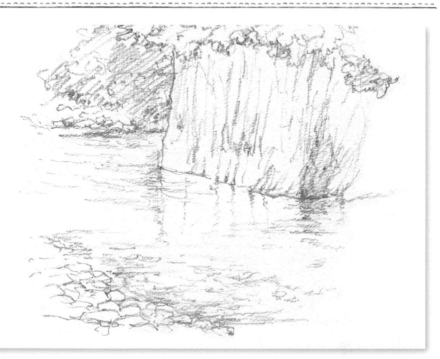

直接畫出白色部分
岩石白色的部分也直接畫出來。在白色的畫紙
上留白。

Point

垂直映照的形體

平靜的水面如同鏡子一般，
將周圍的事物翻轉，並且映
照在水面上。只要依照岸邊
倒影原本的輪廓，畫出它翻
轉後的樣子即可。

緩緩流動・積水

溪谷

連遠方深處都看得見的溪谷風景。位於東京都奧多摩的御岳溪谷。描繪時愈遠的河川寬度愈窄，近處的河川則較寬。

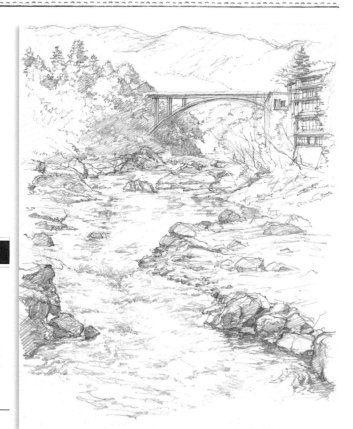

Point

景深感

以不同的河川寬度呈現景深。遠處的河川比較細，近處的則較寬，河川寬度差異愈明顯，景深感愈強。

小地方也很重要

UP

遠方可以看到小小的岩石、水流等景色，這些景物也要仔細地畫出來。

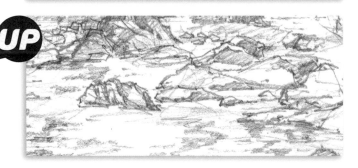

天空、河川、海洋主題 8

瀑布

青森縣奧入瀨溪的銚子大瀑布，由河川的總寬度組成的瀑布。瀑布白色的部分以畫紙留白的方式呈現。

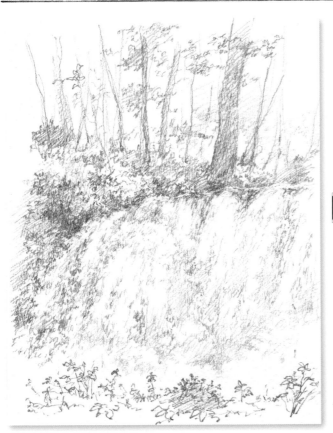

Point

不要用線條畫水流

不要以成排的線條呈現水流落下的樣子，而是將水畫成塊狀，以不規則的筆觸，畫出瀑布連在一起的樣子。

UP **斷斷續續的筆觸**

往下墜落的水流看起來呈塊狀，用斷斷續續、震動的筆觸繪製。

溪谷・瀑布

天空、河川、海洋主題 9
奧入瀨溪 1

畫出一點一點凌亂的筆觸，表現白色細碎的水往下流的樣子。白色泡沫的部分，則用畫紙的白色呈現。取景自奧入瀨溪石戶之瀨的急流。

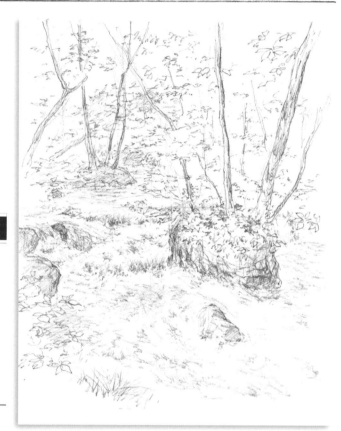

Point

凌亂的筆觸

水互相碰撞的部分，激盪出凌亂的水花。因此鉛筆的筆觸也要表現出細小凌亂的感覺，注意不要太整齊規律。

凌亂的點
以許多細小凌亂的點狀筆觸，表現零碎四散的水。

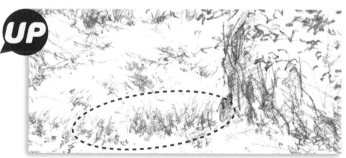

天空、河川、海洋主題 10
奧入瀨溪 2

奧入瀨溪穿梭於岩石或森林之間,向下流動著。
急流是白色的,周圍的岩石或植物畫深一點,就
能相對體現出它的白。

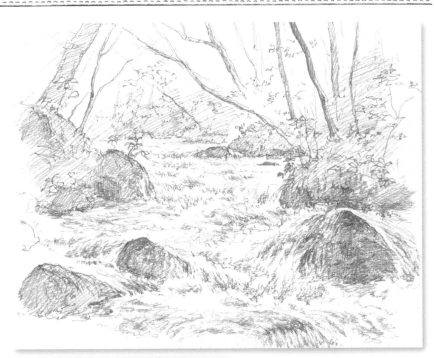

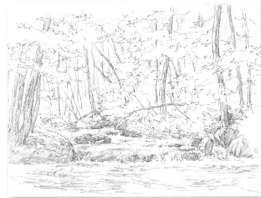

若想畫出奧入瀨溪的獨特之處,與其畫溪流,不如
運用四周的森林來呈現。

Point

白色的濁水

四周的景物畫暗一點,白色
的濁水則不要塗太多。這麼
做可以呈現明暗、深淺的對
比,突顯出濁水的白。

奧入瀨溪 1 2

天空、河川、海洋主題 11
岬角海岸

這幅鉛筆寫生，是在描繪義大利阿馬爾菲海岸的小岬角。我用草稿的筆觸，快速地畫出海面上的倒影。

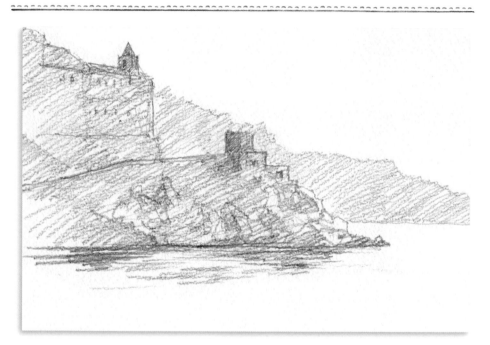

Point

水面維持白色

岬角整體用鉛筆畫上深色的斜線筆觸，除了在海面上畫一點岬角倒影之外，其他地方不用上色，藉此強調深淺對比。

UP 橫向筆觸
以左右移動的筆觸，畫出波浪中晃動的倒影。

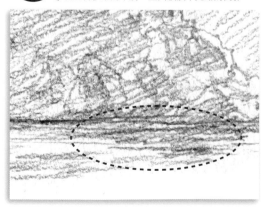

天空、河川、海洋主題 12

運河

往來的船舶掀起的波浪，讓運河的水面雖時形成晃影。映照在上面的倒影也隨著搖晃的漣漪靜靜地擺盪。取景自義大利威尼斯的大運河。

Point

晃動的線條

以細小凌亂的線條，橫向畫出倒影的形狀輪廓，並且縱向延伸出去。只用線條也能呈現出水面的樣貌。

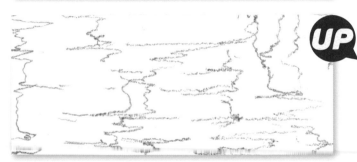

UP **不一致的形狀**

描繪時需要注意的是柱子倒影要用線條來表現，但晃動的形狀和距離不能一樣。

岬角海岸・運河

自然風景篇＊　93

天空、河川、海洋主題 13

海浪

海波的浪頭激烈四散。不要用捲動的線條來畫浪頭的輪廓，而是以點狀且不規則的筆觸，畫出浪花濺起的樣子。

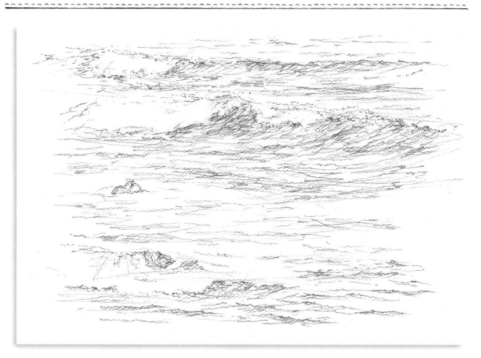

Point

加上筆觸強弱

波浪時而平緩，時而激烈，經常展現不同的樣貌。而鉛筆的筆觸也要有強弱節奏，不能全部都用同樣的力道作畫。

白色海浪

除了四處濺起的浪頭以外，海面上白色泡沫的地方也要在紙上留白。

天空、河川、海洋主題 14

岩石海灘

海邊的風景中，要畫出岩石很多的樣子。畫出岩石堅硬的形狀或立體感，並在海浪之間畫上景物的倒影。取景自神奈川縣真鶴半島的海岸。

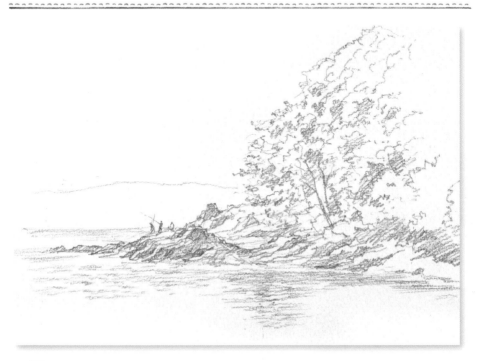

 影子映在海面上

逆光下的岩石影子，在海浪間映出搖曳的樣子。運用白色的紙來表現亮部，只要畫影子就好。

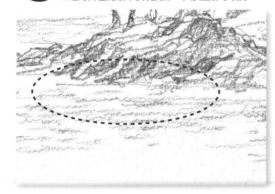

Point

稜稜角角的岩石

岩石海灘的岩石帶給人堅硬、有稜有角的印象。只要以直直的銳利筆觸，畫出向光面和背光面的界線，就能畫出有高低起伏的岩石形狀。

海浪・岩石海灘

天空、河川、海洋主題 15

高原的清流

自穗高連峰順流而下的清澈溪流。有些地方形成急流，濺起白色的泡沫。背光面畫深一點，可以襯托溪流的白。

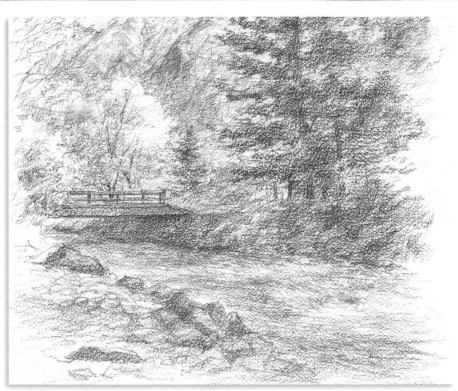

Point

山間的清流

仔細地畫出四周的針葉林、岩石、背景的山等景物，就能呈現溪水流淌於山間的樣子。

 UP

稜角分明的岩石、白色的水

因為這是上流，所以也要畫出河灘岩石的稜角。急流的水則以留白方式呈現。

建築物
building

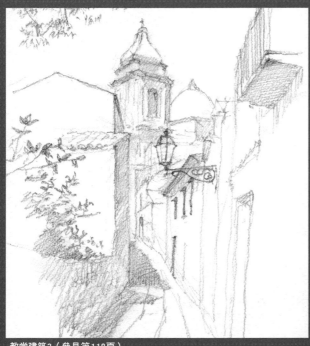

教堂建築3（參見第118頁）

可用銳利的線條來表現的建築物

從很久以前開始，風景畫中會以建築物為主角，並且搭配自然景物來作畫。各種不同的建築造型、裝飾等景物，主要是以鉛筆線描的方式作畫，這個方式最能清楚地呈現它們的特徵，多不勝數的名作因此而誕生。觀看的位置不同，屋頂等物件的傾斜角度也不同，作畫時需要邊比對邊確認，這樣比較不會畫歪。

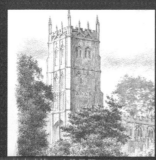

教堂建築4（參見第119頁）

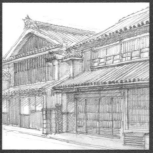

卯建式房屋（參見第101頁）

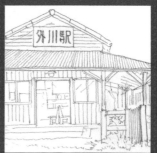

火車站（參見第124頁）

建築物主題 1
茅草屋 1

茅草屋頂給人一種柔和的印象，注意輪廓線不要畫太銳利。這幅畫是保存在埼玉縣日高市高麗神社內的民宅。

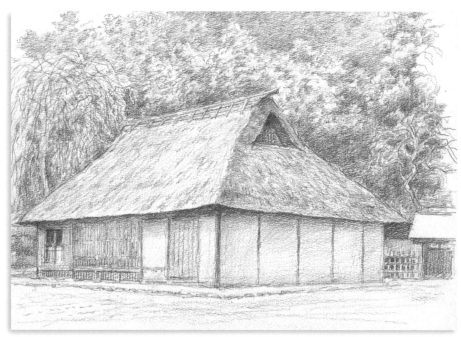

Point

茅草屋頂的質感

茅草屋頂不能太整齊一致，用短短的筆觸疊加，改變方向、長度或筆壓強弱，畫出一點凌亂感。

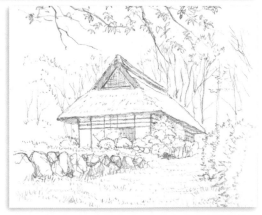

佇立於高原森林中，保存良好且仍在使用中的茅草屋。

建築物主題 2

茅草屋 2

岐阜縣白川鄉的合掌屋聚落。合掌屋的特徵是其三角形的大型屋頂。這幅畫是仰視的構圖,寫生時要注意,屋頂靠近天空的地方、屋簷等部分的傾斜角度。

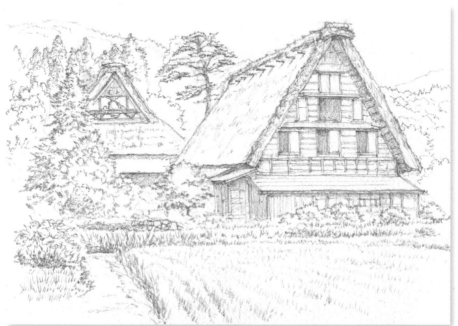

茅草屋 1 2

為了營造出茅草屋可以抵禦寒冬的氛圍,線描不要畫得太單調。

Point

屋頂的形狀與角度

描繪時屋頂越靠近天空的地方,就會愈往左下傾斜。若是未畫出適當的傾斜角度,就無法呈現建築物的大小,形狀看起來會很不自然。

建築物主題 3
溫泉街的外湯

自古以來，日本人一直很熟悉的溫泉街外湯。這個獨特的建築即使曾被改建過，還是可以看出它原本的外型。寫生時，需要注意各個部分的角度變化。

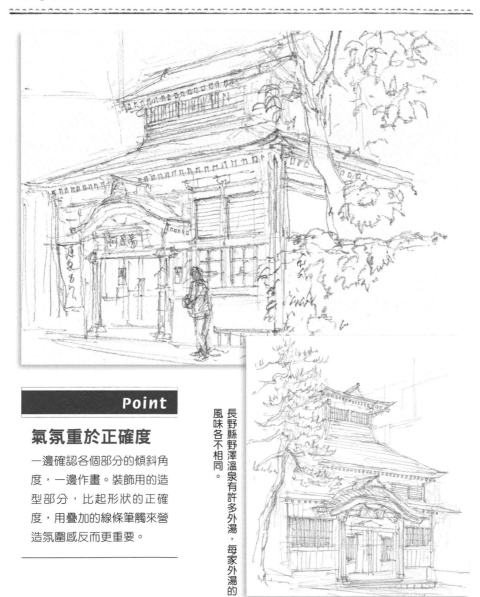

長野縣野澤溫泉有許多外湯，每家外湯的風味各不相同。

Point

氣氛重於正確度

一邊確認各個部分的傾斜角度，一邊作畫。裝飾用的造型部分，比起形狀的正確度，用疊加的線條筆觸來營造氛圍感反而更重要。

建築物主題 4
卯建式房屋

卯建本來是用來防火的，後來轉變為彰顯家族權勢的裝飾。日本傳統街道上經常會看到許多卯建式建築。這裡是卯建式房屋的發跡地，德島縣脇町的民宅。

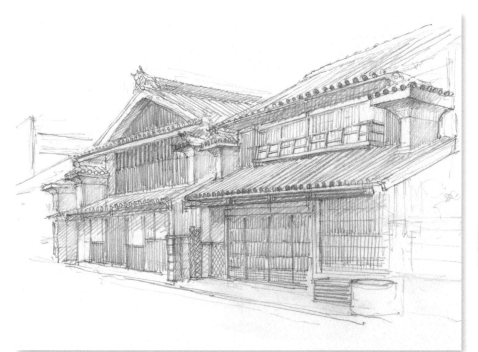

卯建式房屋
溫泉街的外湯

精煉的造型
比起卯建的防火功能，更常強調的是其裝飾功能。所以即使是很小的地方，也要仔細地畫出來。

Point

細細的木頭結構
窗戶或門扉

日本傳統建築中，經常會看到細細的木頭結構房屋。將有長有短、有粗有細的鉛筆線條，以線描方式畫出各種不同的組合。

建築物主題 5

高樓大廈 1

有四個邊角的建築物排列在一起，仔細觀察各邊長的角度，確認後再進行素描。主要以線描方式作畫，強調建築銳利的感覺。

Point

排列整齊的窗戶

窗戶在單面牆上整齊排列，不需要正確地畫出來，而是改變每個建築物的窗戶樣式。

 天邊的角

這是從高仰角所看到的形狀，所以四方形大廈的邊角會形成「ㄟ」字形，看起來斜斜的。

建築物主題 6

高樓大廈 2

從高樓望出去的城市樣貌，可以看到密密麻麻、各式各樣的長方體。只要畫上窗戶或陽台等，看起來會更像公寓或辦公大樓，不會只像單純的箱子。

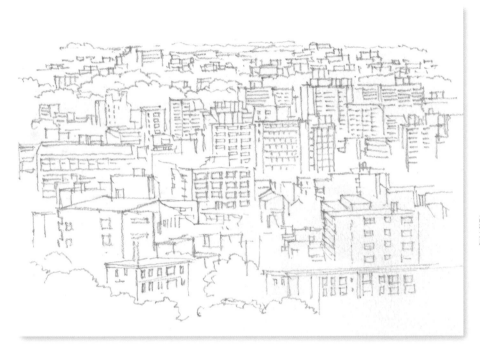

改變形狀

即使和實際外觀不一樣也沒關係，可以改變每個建築物的窗戶、陽台的形狀或大小。

Point

遠處的建築物較小

畫面下方是近景，所以要畫大一點。上方則是遠景，建築物要畫小一點。

建築物主題 7

山村民宅

由下而上仰望建於山坡上的民宅。因為是從很低的地方仰望屋頂，所以寫生時需要確認好屋簷部分的傾斜度。

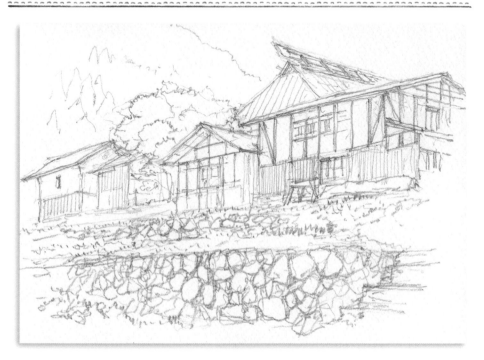

Point

高仰角的形狀

站在平坦的地方還是要以仰視的角度看著屋頂。站在下面畫山坡上的房屋時，房屋的形狀看起來更高仰角，作畫時要仔細確認各個部分的角度。

傾斜度更高

屋簷或橫梁的角度非常斜，注意不要畫得太平緩。

建築物主題 8

石牆房屋

高高的石牆是為了抵禦颱風，屋瓦則是用灰泥塗料固定。這是日本南方島嶼特有的傳統建築。取景自沖繩縣竹富島的民宅。

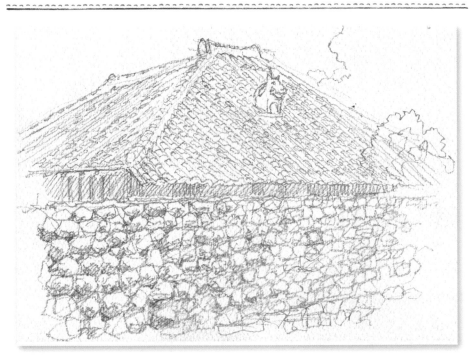

山村民宅・石牆房屋

凌亂且不規則的輪廓

石頭的形狀輪廓不要畫成整齊劃一的圓形或四角形，要有形狀變化。

Point

獨特的形狀

竹富島民宅的屋頂以及石牆非常特別，紅色磚瓦和縫隙裡的白色灰泥塗料交織在一起，畫出它們的線條節奏。石牆中的石灰岩形狀也是作畫要點之一。

建築物主題 9

圓頂式屋頂

法國巴黎的街道上，保留著無數歷史建築。像是歌劇院等建築上就能看到圓頂，這些裝飾造型是它們的特色。

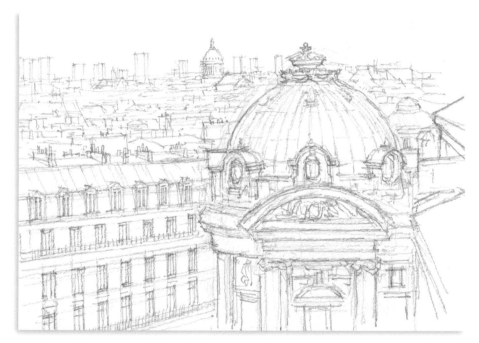

Point

繪製細節

裝飾的造型是由小型物件組成的。描繪時，不需要畫得非常正確，更重要的是用筆觸仔細地描繪細節，這樣才能表現出建築物的氛圍。

 UP **細小的筆觸**

雖然不曉得頂端確切的樣貌，但可以運用疊加細小筆觸的方式，畫出圓頂裝飾的「感覺」。

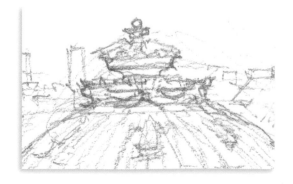

建築物主題10

木頭組裝的宅邸

在法國的美麗村莊裡，保存著許多用古老木頭組合而成的宅邸，形成街道上的地標。運用直線的線條結構繪製房屋。

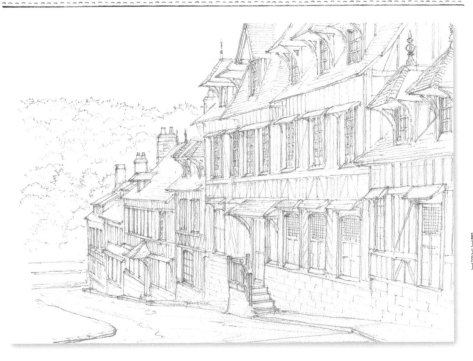

木頭組裝的宅邸
圓頂式屋頂

運用雙線條

窗框重疊的樣子很複雜，運用細細的雙線條畫出縱橫交錯的線條。

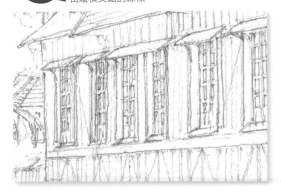

Point

各種不同的直線

梁柱以固定的線條節奏，組成如此結構複雜的建築物。但寫生的目的並不是為了製圖，所以只要用直線筆觸畫出「感覺」就好。

建築物主題 11

三角屋頂房屋

在義大利鄉村看到的三角屋頂房屋。房屋的形狀很簡單,屋頂等部分的傾斜度、垂直彎曲的形狀很顯眼,要畫深一點。

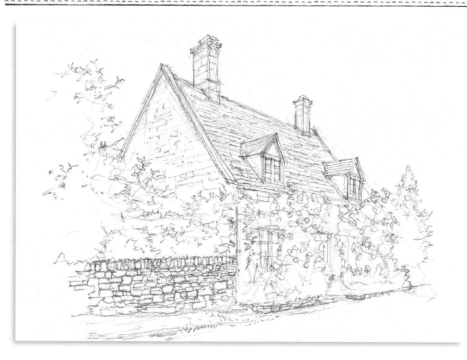

Point

愈裡面愈窄

屋頂、屋簷、地基的部分,從寫生的視角看來,愈裡面會愈窄。仔細觀察房屋傾斜的角度,邊確認邊素描。

傾斜方向不同

房子本身的屋頂是朝右下方傾斜,往外凸的窗戶則是朝左下方傾斜,需要注意它們的角度差異。

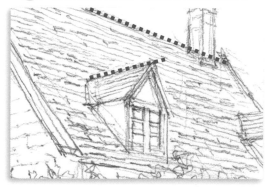

建築物主題 12

被植栽包圍的房屋

義大利的茅草屋民宅。屋頂被植栽包圍，而且保存良好，感覺材質很堅實利落。削尖鉛筆，並且運用線條作畫。

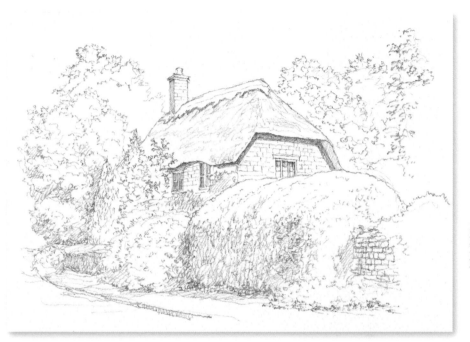

 ### 茅草屋頂

依照屋頂的坡度，畫出重疊的短小筆觸。需要留意的是屋頂上畫太多筆觸時，看起來會太黑。

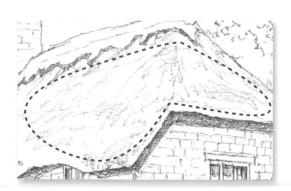

Point

改變植栽與房屋的筆觸

描繪時用小小的點狀筆觸組成植物，建築物則用長長的直線筆觸繪製，藉此表現出不同的形狀或材質。

建築物主題 13

石屋

位於英國科茨沃爾德地區的傳統建築，用石頭建造而成的蜂蜜色建築。堆疊在一起的石頭接縫不能畫得太工整。

Point

石頭間的接縫

如果用整齊的直線畫出單一化的石頭接縫，看起來會像新鋪好的石堆。作畫訣竅是用有點歪扭的線條，畫出不太清楚的輪廓。

 稍微打亂直線的形狀

窗框或四方形石頭的部分，用有點歪的線條作畫，就能呈現自然古老的氣息。

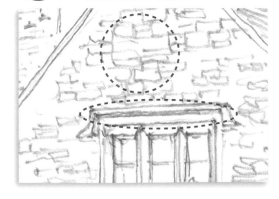

建築物主題 14
屋頂變形的房屋

屋頂的造型很柔軟，很像茅草屋頂。由於房屋的骨架很整齊，所以要注意屋頂的傾斜度，不要畫錯了。

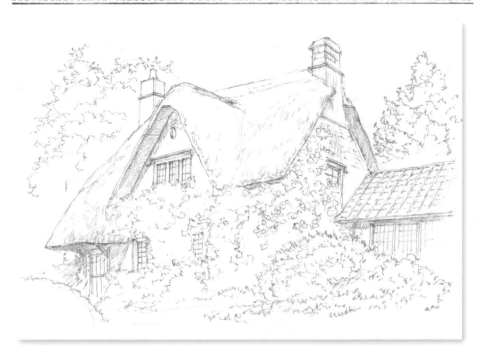

石屋・屋頂變形的房屋

銳利的屋簷
屋頂外側帶有圓弧輪廓，而屋簷則呈現簡潔銳利的樣子。用線條強調屋簷的銳利感。

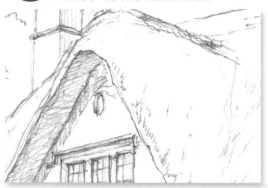

Point

晃動的輪廓線

像是垂直線條、各部分的斜坡等整體形狀，皆以直直的線條呈現。唯獨茅草屋頂的輪廓，要用稍微不穩的變形線條，表現它柔軟的感覺。

建築物主題 15
城門

青森縣的弘前城雖為木造建築，但存在感十足。相對於粗大的梁柱，附有裝飾物「鯱」的本瓦葺屋頂則散發著一股纖細感。

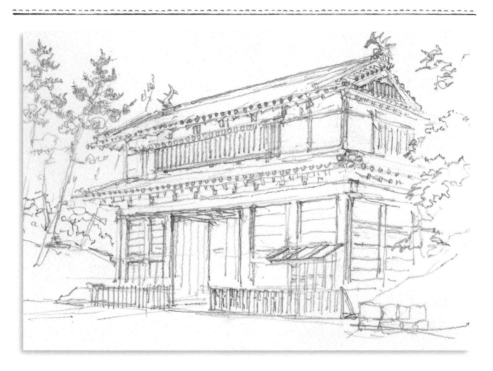

Point

運用線描法

木造建築有一種協調的厚重感與纖細感。運用或粗或強的線條表現各式各樣的筆觸節奏，以略帶扭曲的線條畫出歷史感。

 鯱
鯱是建築中的一小部分，但卻是厚重的建築造型中的亮點，需要仔細描繪出來。

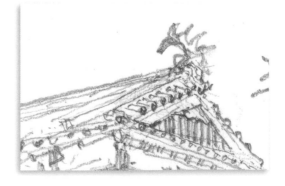

建築物主題 16
倉庫式民宅

埼玉縣川越的街道因倉庫式建築而聞名。構圖中結合了這裡的象徵物，木造塔「時之鐘」。我很謹慎地畫出各個部分傾斜的角度。

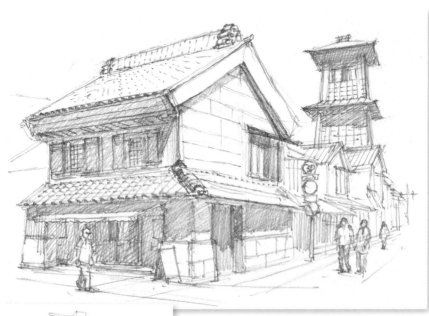

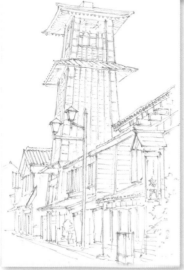

運用長長的線條，描繪時之鐘的木造接縫，或是柱子之類的景物。

Point

景深的形狀

屋頂、屋簷或地基等部分，愈靠近裡面看起來愈窄小、愈傾斜。作畫時，要先確認好各個部分的樣子。

建築物主題 17
西式建築

長野縣松本市的舊開智學校,是建於明治時代的仿西式建築,是日本的重要文化財。白色灰泥塗料、獨特的裝飾是它的特徵。

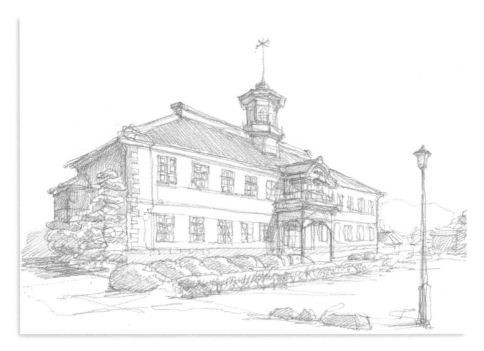

Point

長型建築

這棟建築是左右較寬的長型建築,斜斜地看建築物時,景深感會更強烈。包含庭院的植栽在內,愈裡面的景物愈窄,而畫面前方的建築形狀則較寬,寫生時要特別關注在這一點。

 陽台

1樓有停車廊,2樓則有陽台。運用疊加的線條表現複雜的梁柱。

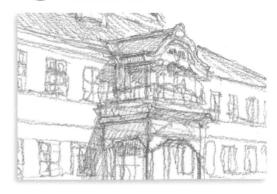

建築物主題 18
歐洲古老建築

位於義大利威尼斯的古建築。整齊的窗戶相當顯眼，但仔細一看，很多地方都看起來都有點歪扭。作畫訣竅是不要畫得太工整。

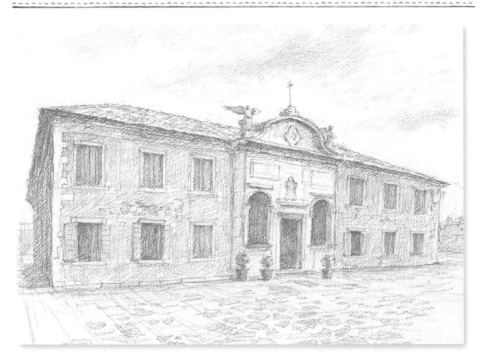

 ## 裝飾造型

建築物本身以直線呈現，而裝飾的部分則要用曲線。雖然是小地方，但還是要仔細勾勒。

Point

稍微畫歪一點

四方形的建築物很顯眼，描繪四個邊時，要用有點歪斜的線條呈現古老的感覺。

建築物主題 19

教堂建築 1

有名的法國聖米歇爾山修道院。從修道院入口附近的海邊仰望過去的寫生作品，這個視角可以強調尖塔的銳利感。

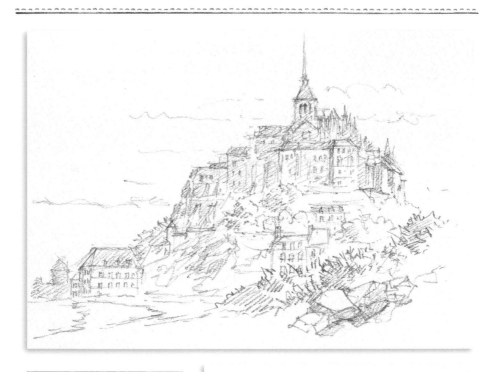

Point

直線組成的筆觸

包含海邊的岩石在內，整體給人硬實的感覺，因此主要以直線型筆觸進行素描。

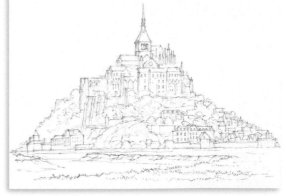

這是從修道院對岸的草原望過去的全景圖。建築物以直線構成，給人一種生硬的印象，因此運用柔和的樹木來調和氛圍。

建築物主題20
教堂建築 2

葡萄牙阿馬蘭蒂的聖貢薩洛教堂。教堂和石造拱橋、河川等美景相當廣為人知。這是對岸咖啡廳視角的構圖。

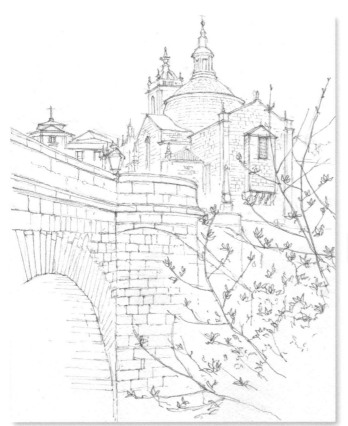

Point

拱橋的形狀

拱橋朝向畫面前方愈畫愈大，加上眼前的細小枝條，畫出一幅有景深感的豐富構圖。

UP 拱形
以線描法表現扇狀石磚，畫出一排細長的楔形構造。

建築物主題 21

教堂建築 3

位於義大利西西里島山上的古老村莊，埃里切的巷弄。石板路更裡面的地方，可以看到教堂的塔高高地佇立著。作畫時需要留意景物在仰角之下的形狀。

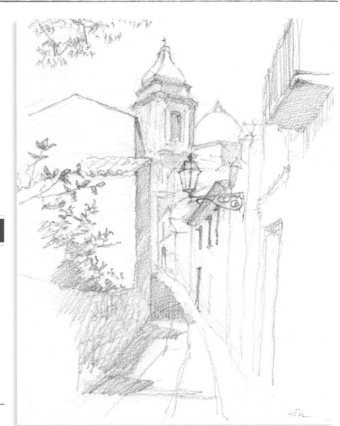

Point

四周的建築物

為了呈現出巷弄的景深及高聳的塔，需要一邊仔細確認左右兩排建築物的窗戶、屋簷等地方的傾斜度，一邊進行寫生。

圓頂的曲線 UP

有兩個具有弧線特徵的圓頂，小心不要畫歪了。

建築物主題 22

教堂建築 4

英國科茨沃爾德地區的古城，教堂上的四方形鐘樓是這裡的地標。畫垂直的建築物時，小心不要畫歪了。

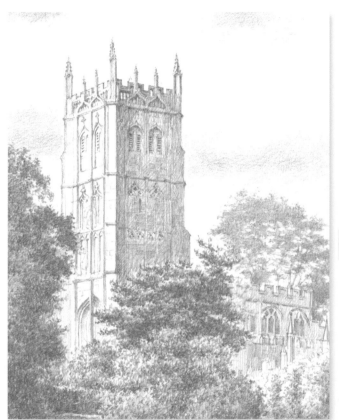

教堂建築 3 4

Point

柱體的立體感

運用牆壁的向光面和背光面，畫出明暗區別，就能讓直挺的建築物看起來更有立體感。

UP 裝飾造型

各式各樣的裝飾上有細小的凹凸起伏，畫出它們的明暗部。注意不能讓裝飾看起來像單純的圖案。

建築物主題 23

白色房子

純白的牆壁受到陽光照射,產生眩目的光芒。背光面形成強烈對比,突顯了四方體房子的立體感。取景自西班牙的卡薩雷斯。

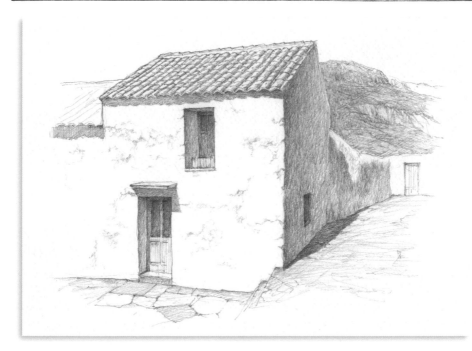

Point

立體感

明確畫出牆壁受光面和背光面的深淺差異,表現出更清楚的立體感。窗戶或門上厚厚的牆壁,也要畫出深淺區別。

 屋瓦的陰影
弧形屋瓦之間的空隙有陰影,陰影要畫暗一點,呈現如浪花拍打般的連續凹凸起伏。

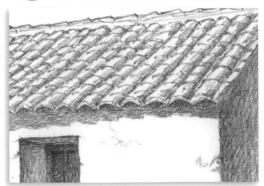

建築物主題 24

古城

德國著名的新天鵝堡。雖然形狀看起來很複雜，但基本上是由四角形的建築物本體，以及三角形的尖塔所組成的。

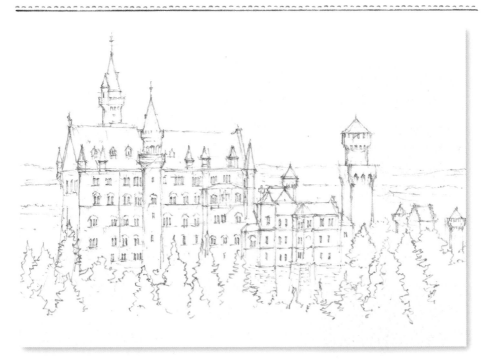

白色房子・古城

尖塔的形狀
有好多圓柱形的高樓頂層，比起圓形的部分，應該先畫如帽子般尖銳的三角形屋頂。

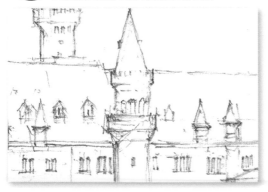

Point

不要看太仔細

古城上有許多精細的裝飾，寫生時要優先畫出比較大的形狀，細節不要觀察太久。

修道院

建築物主題 25

庭院裡有迴廊，取景角度是從庭院仰望的修道院鐘樓。這是位於法國南部的塞南克修道院。作畫時要注意拱形的地方。

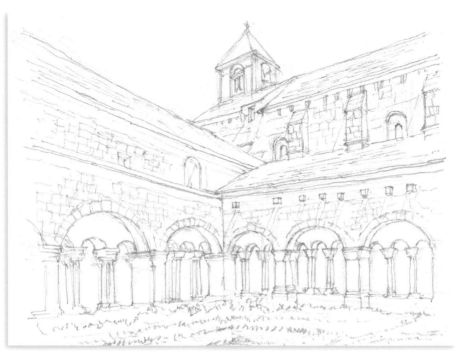

Point

拱形設計

修道院有許多拱形的設計，不能畫歪了。在剛開始素描時，先打上薄薄的輔助線，並且謹慎地作畫。

UP 牆壁的厚度

拱形的地方看得見石牆的厚度。畫出有厚度的地方，表現拱形部分的立體感。

建築物主題 26

三重塔

京都清水寺的三重塔。我從幾乎和第二層屋頂一樣的高度位置看過去,所以上面的屋頂有點呈現仰角,可以看到屋簷下的木頭結構。

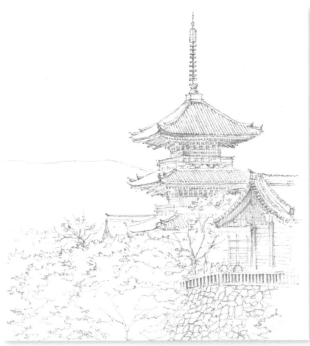

Point

屋簷下的木頭結構

屋簷下方的木架看起來很複雜,但不需要畫得很精確。描繪時,只要運用重疊的細小四角形和短線條,就能表現出它複雜的樣子。

修道院・三重塔

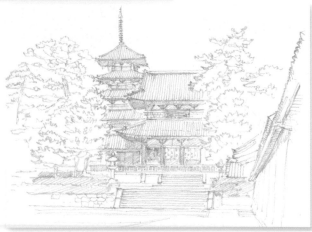

從法隆寺南大門附近取景的五重塔等建築。運用線條作畫。

建築物主題 27

火車站

千葉縣銚子電氣鐵道外川站。車站的外觀很樸實,很符合當地路線終點站的感覺。我沒有畫腳踏車或招牌之類的景物,而是畫了木造的火車站和電車。

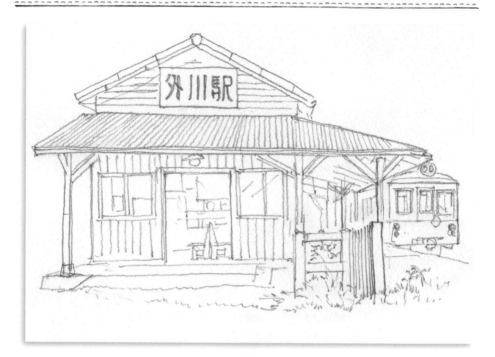

Point

火車站與電車

停靠在站前的腳踏車、車子或招牌等景物省略不畫,藉此強調終點站簡樸的氛圍。

 站名標示牌

站名的文字不要畫太工整,把它當作建築物的一部分來作畫。

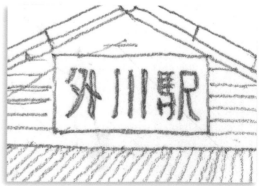

建築物主題 28
望樓

位於青森縣黑石市老街的火警瞭望台。它是木造建築，下面是消防署，是相當少見的建築物。構圖採用高仰角的視角，要仔細觀察再作畫。

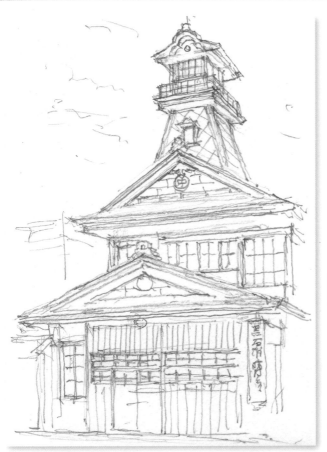

火車站・望樓

Point

比較後再作畫

一項一項確認，自己畫的形狀、線條角度，是否和實物一樣，一邊修正一邊素描。

UP **木頭架構**
小巧的裝飾或木頭架構，不一定要畫得很精確，仔細地描繪出來就好。

建築物主題 29
日本城的破風

破風是用斜斜的屋頂建成的造型。這是長野縣的國寶，松本城的屋頂。它的特徵是重疊且架構精緻的曲線形唐破風。細節的部分要仔細地描繪。

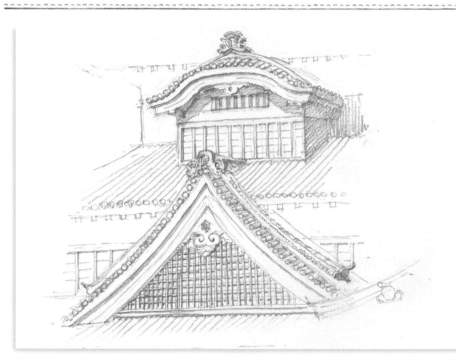

Point

細緻的外型

破風的特徵是結構精緻的裝飾造型，為了表現它的精緻感，仔細度比正確度還要重要。削尖鉛筆的前端，慢慢地進行素描。

 唐破風
破風的屋簷有好多層，畫出陰影就能表現景深感。

建築物主題 30

神社建築

東京神田明神的隨神門，全部由日本扁柏建造，上面有精緻的木製結構，十分美麗。用細小的線描組成，展現神社建築結構複雜的氣氛。

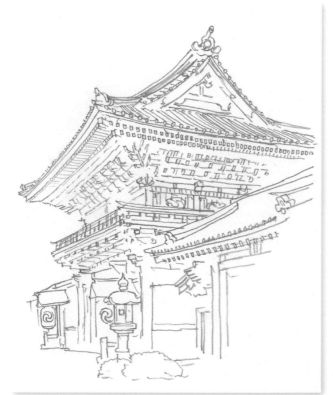

Point

仰角之下的屋簷

屋簷全都位在仰角視角的位置。描繪木頭結構的細微形狀之前，必須一邊觀察大範圍的傾斜角度，一邊進行寫生。

神社建築
日本城的破風

UP 精緻繁雜的木頭結構

用「口」字形的小四角形以及短雙線條組成，畫出木頭嵌成複雜結構的樣子，不需要畫得很正確。

建築物主題31
雪之草屋

柔軟的茅草屋頂上積著雪，雪的形狀直接形成屋頂的樣子。地上的雪以留白的方式呈現。

Point

雪呈現出屋頂的形狀

積雪的輪廓和原本的茅草屋頂一樣，運用略帶晃動的線條描繪。

淡淡的影子

因為屋頂有受到一點光照，雪上形成淡淡的背光面，在上面塗上薄薄的陰影。

街景市容
street

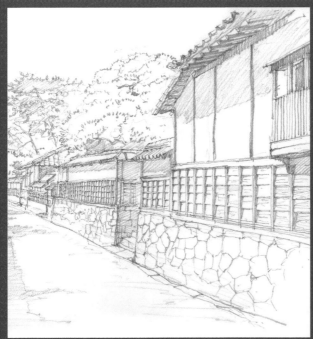

成排的木板牆街道（參見第134頁）

形形色色的形狀
匯聚並形成城市
與街道風景

街景市容展現人們的生活，
根據土地的歷史、文化或地
形的不同，會形成各式各樣
的樣貌。它們不限於保存地
區或觀光地，每一種街景都
有其魅力之處。本章介紹的
寫生作品中，不只會出現街
景建築，還包含了自然景物
等構成風景的各種元素。

上坡（參見第132頁）

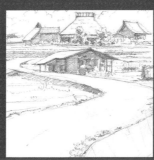

農村風景（參見第137頁）

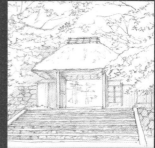

山門的石階（參見第130頁）

街景市容主題 1

山門的石階

這是用來爬往茅草屋頂山門的石階，石階被磨去稜角或是蘚苔等事物，令人感受到經年累月的歷史風情。屋頂或石階的輪廓不要畫太銳利。

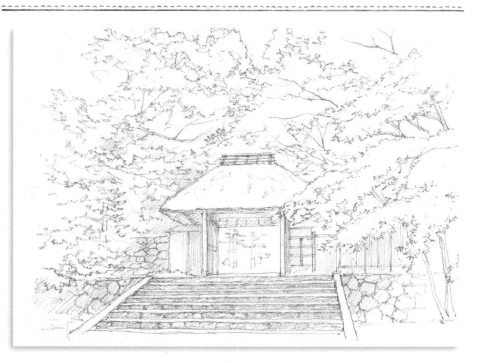

Point

晃動的線條

茅草屋頂或石階散發著一種氛圍，人們用雙手用心守護它們，帶給人溫暖柔和的印象。線條不要畫太僵硬，要稍微帶一點搖晃感。

 接縫處的稜角

在石頭的邊角上加入一點圓弧感，突顯古老的氣息，垂直面則畫深一點以表現立體感。

街景市容主題 2
鳥居前的石階

面向鳥居的長型石階，因為看起來比較新，石頭的輪廓或銜接處要用清楚的線條描繪，下面的石階比較大，愈往上會愈小。

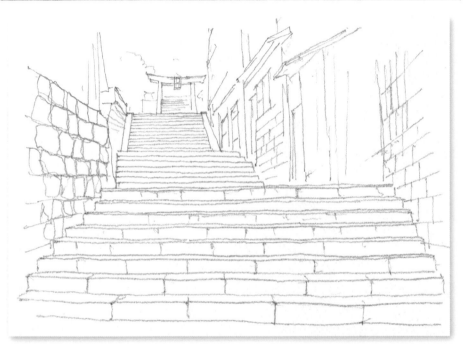

清楚的線描

因為還有未磨損的地方，所以石階的輪廓或銜接處要用較不凌亂的線條呈現。

Point

加入大小差異

因為這是具有景深的石階場景，所以畫面下方靠近自己的石階，要畫得寬大一點；上方遠處的部分則較細小，這麼做才能表現出遠近差異。

街景市容主題 3

上坡

位於長野縣舊中山道茂田井間的旅館坡道,坡道旁有成排的釀酒廠白牆。古老的街道寬度從拉成一條平緩彎曲的斜坡,令人想起懷舊的時光。

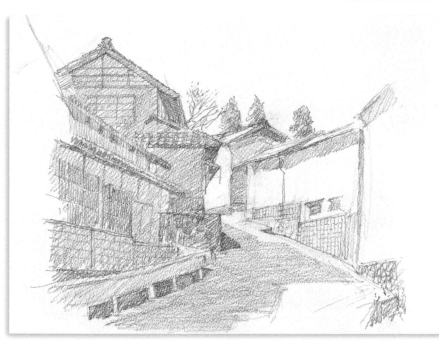

Point

比較坡道和建築物

排列於兩側的建築物牆壁或是屋簷等景物,要與坡道互相比較,確認彼此的位置關係。描繪時要邊確認位置邊畫,尤其在畫各個部分的傾斜角度時,要小心一點。

視線高度（水平線）

廣島縣鞆之浦的坡道。坡道從上面標示的水平線往上延伸,所以可以看出它是上坡路。

街景市容主題 **4**

下坡

位於沖繩縣那霸市金城的陡坡。從首里城延伸下來的古老坡道。石板路或是旁邊並排而行的房屋，令人感受到一股歷史風情。

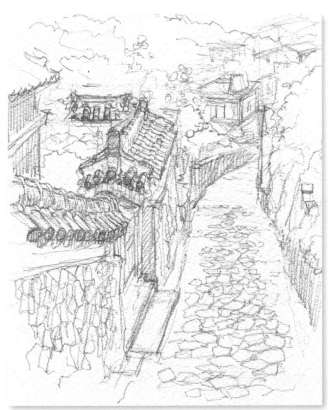

Point

石牆屋頂與坡道的關係

左邊的石牆屋頂和坡道是怎麼排列的？角度差多少？寫生時，要一邊確認這些細節一邊作畫。

UP

屋瓦與石頭

為了營造出屋頂獨特風格的瓦片和石頭路上古色古香的感覺，要用凌亂一點的筆觸作畫。

生活風景篇 ＊ 133

街景市容主題 5
成排的
木板牆街道

山口縣萩市江戶屋橫丁，有木戶孝允的故居等充滿歷史景物的街道。描繪時運用舒適愉快的直線節奏，畫出成排的木板牆風景。

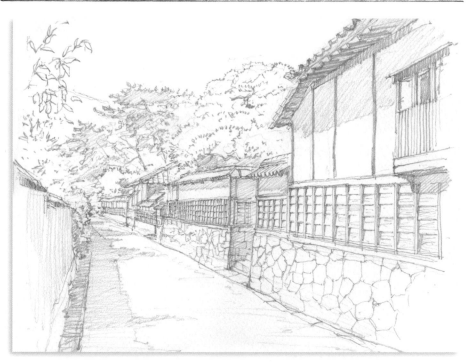

Point

古早的木造建築

由於是古老的木造建築，有微妙的歪斜和變形。為了營造出經年累月的歷史氣氛，描繪時要畫出有點歪扭的線條。

雙線條與斜直線

牆壁上細細的柱子，運用雙線條呈現。橫紋木板則用有點傾斜的短直線作畫。

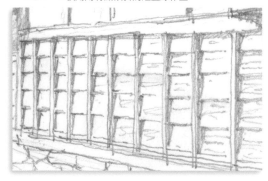

街景市容主題 6
滿是屋瓦的街景

成排的瓦片屋頂，和夜晚燈光一同烘托出自古以來小港口城市的風情。這是從廣島縣鞆之浦街道的高樓上取景的作品。

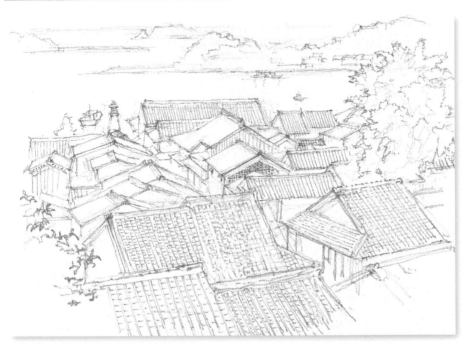

成排的木板牆街道
滿是屋瓦的街景

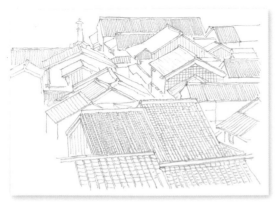

改變同一個場景的構圖，只用線條繪製的草稿。因為構圖中只有人造物，所以更運用直線的筆觸。

Point

前面大，後面較小

從上方俯瞰的街景，畫面前方的景物較大，而愈遠的景物要畫得愈小。瓦片屋頂主要用縱向線條，以及短橫線排列而成。

街景市容主題 7
住宅區的道路

寧靜的住宅區小巷子。房屋、街道或牆壁等人造景物，以及植物或樹木等自然景物創造了街道的獨特韻味。取景自以筆之里而聞名的廣島縣熊野町。

Point

樹木的筆觸與房屋街道的線條

樹木的枝葉四散雜亂，形成不規則的輪廓。相對來說，房屋或街道則形成直線的結構。寫生時要畫出它們線條節奏的差別。

茂田井間旅館的街道。街道兩側排列著建築物，可以看到各種植栽藏在其中。

街景市容主題 8

農村風景

柔和秋日裡的廣島縣熊野町的村落。畫出美不勝收的S型道路，延伸至茅草屋聚落，雖然道路是人工鋪設的，卻讓人以為是日本原有的風景。

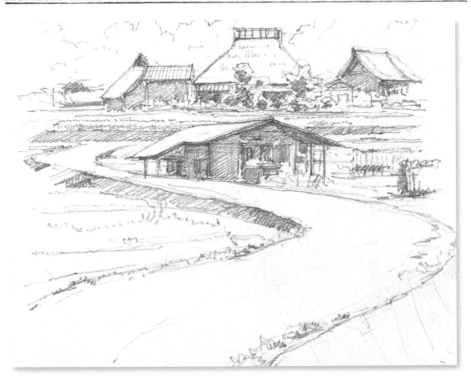

農村風景
住宅區的道路

河堤的坡面

道路上有河堤，河堤面向田地且位置較低，依照坡面的傾斜度以筆觸作畫。

Point

畫出曲線，延伸道路

畫面中靠近前方的道路要畫寬一點，離畫面愈遠的路突然變得很細。一邊確認彎道的形狀，一邊作畫。

街景市容主題 9
石牆小巷

這條被石牆夾在中間的小路,是從日本船運興盛的時代留下來的街景。畫面前方這一側,以前會連接到河川,小路裡面則會延伸至商店林立的街道。取景自德島縣脇町。

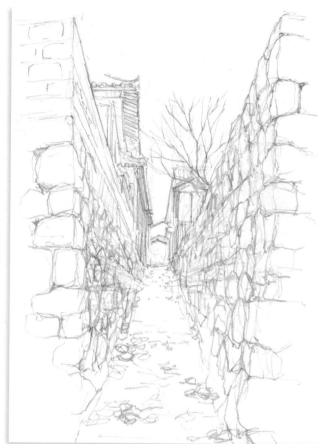

Point

石頭的銜接處

石牆上的石頭之間有銜接縫隙,靠近巷子裡面的縫隙會突然看起來非常窄。——觀察銜接處的樣子,便確認邊畫。

石頭的形狀

石牆使用的是自然石頭,所以形狀不能太工整,要畫得稍微凌亂不一。

歐洲風景
Europe

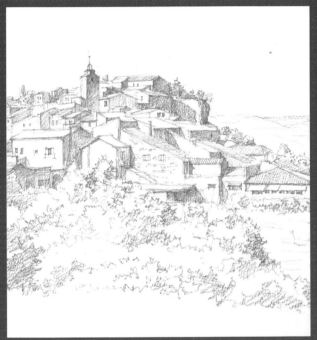

山丘上的聚落（參見第144頁）

注意風景中的
形狀特徵

說到旅行寫生，果然就是要去人氣觀光地歐洲。歐洲有多元的文化、歷史或自然風景，各個國家和地區的美景都有它們各自的特色，自古以來便有許多世界各地的畫家以歐洲風景為繪畫主題。歐洲有許多石造建築，只用鉛筆寫生也能畫得很像。這裡將介紹歐洲旅行的寫生作品。

有教堂的風景（參見第146頁）

石頭城市（參見第141頁）

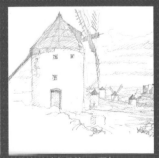

風車之丘（參見第145頁）

歐洲風景 1
眺望大海的教堂

位於義大利西西里島的山上聚落埃里切。這個村莊保存著古代遺跡，遼闊的景色也相當有名。這是從瞭望台眺望懸崖上的古老教堂的寫生作品。

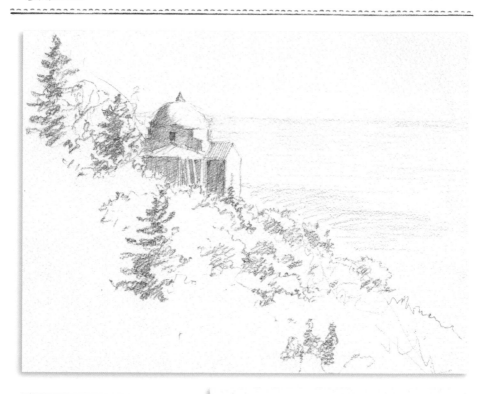

Point

畫出陰影和向光面

伊斯蘭式圓頂建築，牆面上看起來明暗分明。向光面不需要塗任何東西，將亮面和影子的對比感畫清楚。

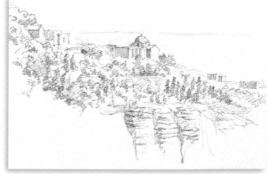

喜歡的風景通常就會一直重複畫。這幅是將四周的懸崖或森林加入構圖中的素描作品。

石頭城市

歐洲風景 2

埃里切是用石頭建造的城鎮。石造建築散發出一種堅實且乾燥的獨特氛圍。強烈日照下形成的暗影，突顯了畫面的立體感。

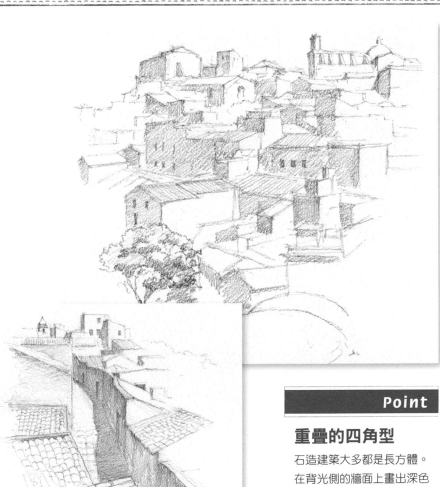

中午過後，陽光斜射進細細的巷子裡形成影子，強調景深感和立體感。

Point

重疊的四角型

石造建築大多都是長方體。在背光側的牆面上畫出深色影子，突顯亮面就能表現錯綜複雜的立體感。

歐洲風景 3
阿爾貝羅貝洛 1

位於南義大利的小鎮阿爾貝羅貝洛，這種特別的建築被稱作「土盧洛」，並且被列為世界文化遺產。這個城鎮也是有名的寫生景點。

Point

畫出特徵

三角屋頂由薄薄的石片堆積而成。石片之間的疊合處，描繪時不要用太銳利或太直的線條，要仔細地作畫。

即使是同一種屋頂的結構，不同建築物的整體設計，也會有一些微妙的差異，所以根本畫不膩。

歐洲風景 4
阿爾貝羅貝洛 2

阿爾貝羅貝洛原文的意思是「美麗的樹」。這裡的一大特徵是房屋純白的牆壁。強烈日照在白牆上反射出各種光影，黑影當中也要畫出亮面的感覺。

Point

影子不要畫太黑

因為房屋的牆壁是白色的，所以陽光會反射在背光側的影子上。影子也不能畫太黑，不然就會破壞白色建築物的感覺。

受光面形成刺眼的純白色，所以只要用線條描繪建築物就好。

歐洲風景 5
山丘上的聚落

位於法國南部的魯西隆村，昔日以盛產黃土而繁榮，如今成為了小巧可愛的城鎮，是相當有人氣的觀光景點。這是整個村莊的寫生作品。

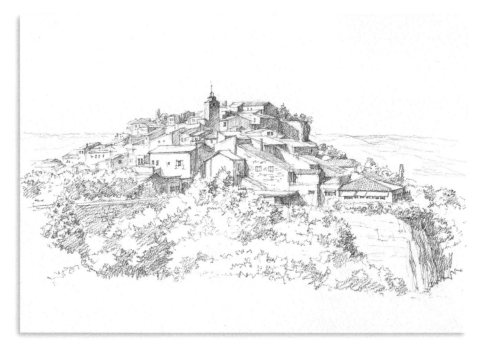

Point

密集的房屋

以古老的時鐘塔為中心，許多房屋看起來相當複雜，除了中央地區附近的幾個建築物以外，將其他地方用四角形組合起來，看起來就會「很像」房屋聚集的樣子。

 牆壁的亮暗面

背面牆壁畫暗一點，以突顯出受光側的明亮感，表現天氣晴朗的日子。

歐洲風景 6

風車之丘

西班牙拉曼查地區，以風車之丘聞名的城鎮孔蘇埃格拉。成排的風車被保存下來，在遼闊的草原上看起來非常顯眼。

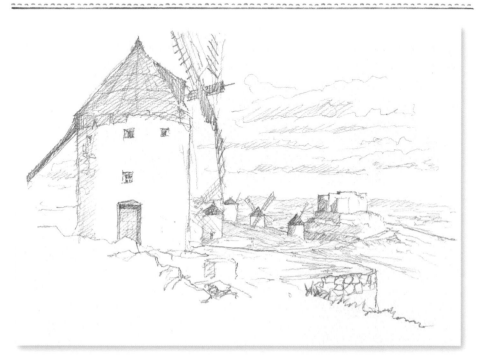

用線條畫出大概的樣子

這幅畫的寫生時間較短，所以細節的部分我用線型筆觸來作畫。

Point

遠近感

前方的風車畫大一點，讓它看起來快要超出畫紙範圍；遠方成排的風車或古城則畫小一點，用來強調景物的遠近感，表現出風景遼闊的氛圍。

風車之丘
山丘上的聚落

歐洲風景 7
有教堂的風景

山丘斜坡上的村莊,有屋瓦和教堂以美妙的韻律延伸出去,還可以眺望遠方的田園風景,真是美如畫的風景。取景自法國南部的博尼約村。

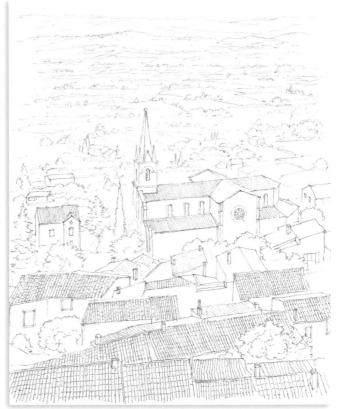

Point

遠方的田園不要畫太清楚

位在前方的屋頂或是教堂要描畫出清楚的線條,而遠方就算有一大片田園,也不要畫得太清楚,這麼做才能突顯遠近感。

屋瓦以縱向直線為主

排列縱向的線條,並在直線之間畫上彎曲的短橫線。

欧洲風景 8
擁擠的城鎮街景

義大利南部的阿馬爾菲城鎮街景被列為世界文化遺產。成群古老的建築沿著海岸邊的山崖而建，寫生時要畫出它獨特又複雜的韻律感。

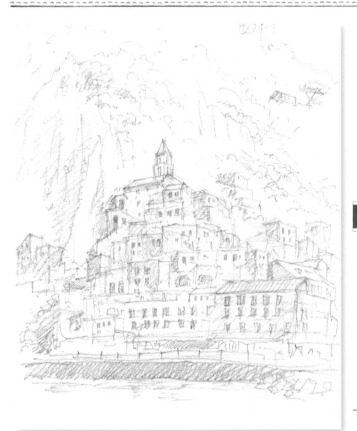

Point

運用四角形與線條

密集又複雜的街景，描繪時不需要畫得非常正確，而是互相搭配四角形或直線，以疊加的方式表現雜亂的感覺。

有教堂的風景
擁擠的城鎮街景

UP 用窗戶表現建築感

如果只用四角形畫建築，看起來就只是圖形而已，加上窗戶會更有建築的感覺。

歐洲風景 9
懸崖上的村落

西班牙安達魯西亞自治區，白色村落卡薩雷斯。
在乾燥的山間竟然出現了白色的村落，斷垣殘壁
上也有成排的房屋，真是絕美的景色。

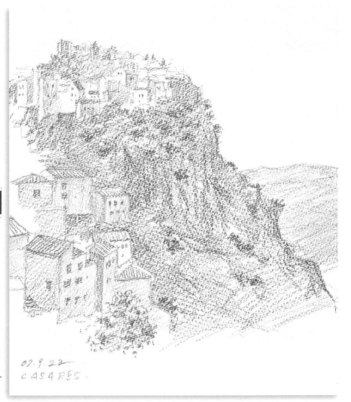

Point

大致畫在粗糙的畫紙上

將狂野的峭壁以及四角形的成群建築物，畫在紋路粗糙的畫紙上，可以表現出充滿魄力的景色。

用筆觸描繪窗戶

將近處建築物的窗戶畫成小小的四角形，遠方的建築則要用筆尖的筆觸來描繪。

小型風景
small scene

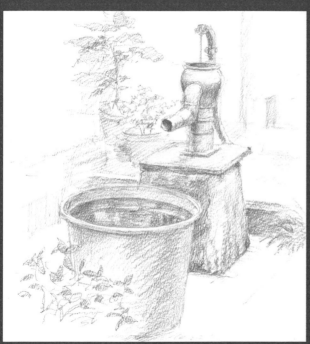

手壓式幫浦水井（參見第150頁）

仔細描繪
小型風景的細節

城市或村莊裡的生活風景，
並非只有建築物這些大型景
物，和生活密切相關的各種
小型景物也可以成為一大亮
點。像這樣的小型風景也很
適合作為素描主題。這裡將
介紹小型風景的寫生作品。

乾稻草（參見第156頁）

夫婦道祖神（參見第152頁）

古老的牆與門（參見第159頁）

小型風景主題 1
手壓式 幫浦水井

舊街區的街道裡會看到多次按壓式幫浦的水井。現在很少人會實際使用它，復古的外型是很不錯的寫生主題。

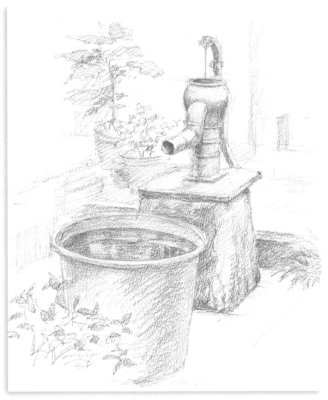

Point

畫出形狀特徵

這類型的幫浦很有年代感，形狀相當特殊。有些地方因歷經歲月而產生歪斜扭曲，要仔細畫出這些細節特徵。

UP 水桶裡的水
畫出映在水面上的倒影。

UP 幫浦的出水口
就算到了現在，出水口好像也會流出水。出水口要畫深一點。

小型風景主題 2
有石燈籠的佛堂

石燈籠保留著天然的石頭外型，別有一番風味。
當地居民非常重視石燈籠以及後方的佛堂。運用
稍微晃動的筆觸或線條，畫出溫和的感覺。

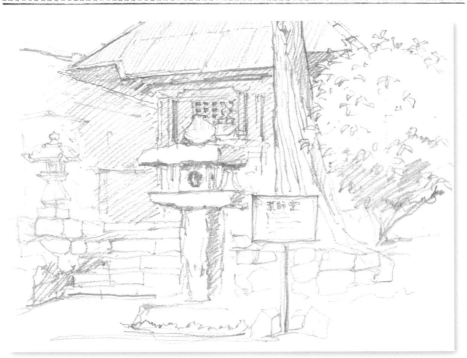

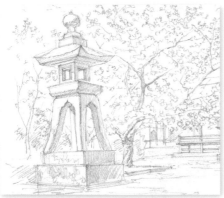

石燈籠的罩子或側面等地方，影子要畫暗一
點，才能突顯立體感。

Point

輪廓線畫亂一點

乾脆俐落的線條帶給人一種銳
利的印象。像這種天然景物的
形狀，帶有一股柔和溫暖的感
覺，需要運用略帶凌亂的線條
來表現。

小型風景主題 3

夫婦道祖神

長野縣郊外經常會看到這種微笑的道祖神。它是和人們生活密切相關、代表文化象徵的小風景。用粗糙一點的筆觸表現石頭的質感。

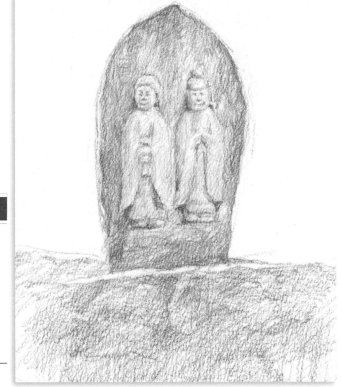

Point

石頭的材質

描繪時用粗一點的鉛筆筆觸來表現出不畏風雪的石頭材質。強調影子的深度，畫出浮雕的立體感。

臉不要畫太仔細

UP

臉部的輪廓看不太清楚，所以不要畫太仔細，只要畫出看得見眼睛、鼻子、嘴巴的程度就好。

小型風景主題 4

石之墓

筆塚祭拜著各式各樣的筆。位於廣島縣熊野町的筆塚，這裡以筆之里而聞名。筆塚散發著莊重威嚴感，存在感十分強烈。連同周圍的植栽一起，畫出整個筆塚的樣貌。

文字的立體感

有文字刻在石頭上。強調深色的文字邊緣，表現出陷進去的立體感。

Point

植栽與石頭的形狀

植栽被葉子覆蓋著，輪廓有種四散蓬亂的感覺。石頭則是有一點圓圓的，而且帶有堅硬的感覺。運用筆觸表現出它們的差別。

夫婦道祖神・石之墓

小型風景主題 5
章魚乾
葫蘆乾

經常在日本的小漁港看到形狀好笑的章魚乾。小型風景的細節很重要，所以章魚的吸盤也要畫出來。

Point

細節的形狀

小型風景中的景物整體形狀或構圖，主題物件的材質感覺如何？在什麼樣的場景？為了表現出這些部分，要仔細畫出細節。

在農家的工作屋看到的葫蘆。葫蘆隨風搖曳的樣子很有趣，於是將它畫了下來。

小型風景主題 6
石之鳥居

一片蓊鬱的森林包圍著石頭鳥居，各式各樣的苔蘚或地衣類植物附著在上面，散發著一股寧靜的氣息。鳥居表面要仔細地作畫。

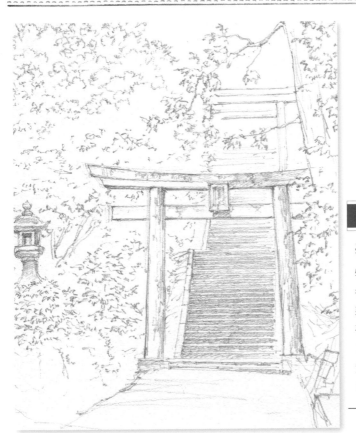

Point

表面的樣子

物體的表面可以看到各式各樣的狀態，是新的，還是舊的？是硬的，還是軟的？為了呈現出這些狀態或質感，要仔細地作畫才行。

UP 梁柱的影子
以梁柱的暗影表現立體感。

小型風景主題 7

乾稻草

將收割後多餘的稻草曬乾，是自古以來重要的作法。各個地區的曝曬方式或形狀都不一樣，可以說是每個土地的生活文化樣貌。

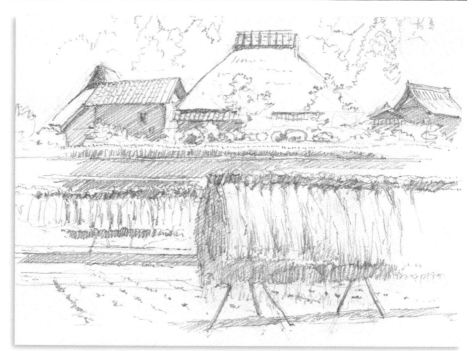

Point

條狀筆觸

用直向堆疊的筆觸來表現稻草，但如果一次畫太多，會變成用同一種模式排列線條，所以慢慢畫才是訣竅。

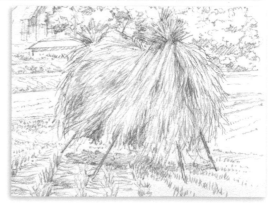

稻草下面的部分，形狀不要太一致，畫亂一點。注意不能畫太工整。

小型風景主題 8
雪帽

樹木的防雪吊繩上積雪，就像戴著一頂雪帽一樣。強調受光面和背光面的明暗對比，表現出看起來很沉重的立體感。

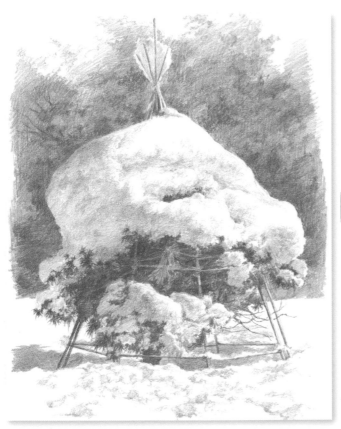

Point

白雪與黑影

受光面的雪看起來是純白色，不用上色，只有背光面的影子，要畫上薄薄的暗色。如果畫太深，就會看不出白雪的影子，所以要很謹慎地素描。

UP 雪的輪廓

樹木的縫隙中可以看到枝葉，枝葉和雪之間的交界處不要畫太流暢，要畫出粗糙的感覺。

乾稻草·雪帽

小型風景主題 9
小屋頂的窗戶

歐洲街道上到處都看得到從屋頂上凸出來的小屋頂，上面還有可愛的窗戶。取景自德國慕尼黑，是一幅快速畫下來的草稿鉛筆素描。

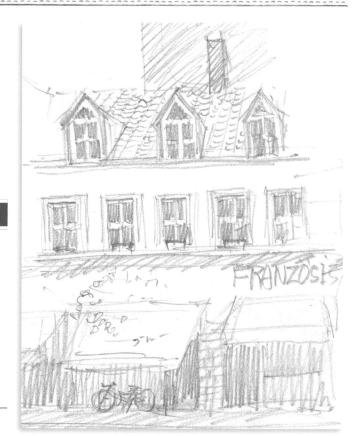

Point

速寫不需要全部畫出來

寫生時間不夠時，如果全部都要畫下來，會因為太趕而畫出雜亂無章的素描，只要挑出特徵，簡單地畫出來就可以了。

窗框
窗戶裡面塗黑，白色窗框則留白不畫。

小型風景主題 10
古老的 牆與門

古老的石製牆壁，裡面嵌著歷經歲月的木門。雖然看起來快要壞了，但其實到現在都還能使用。歐洲的每一扇門都很適合當作寫生主題。

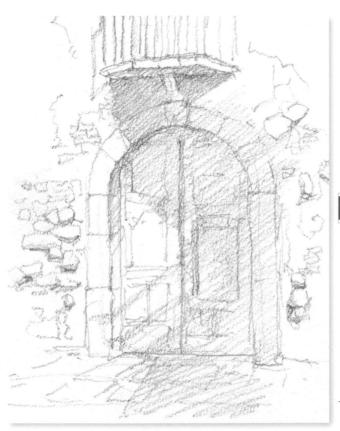

Point

運用不整齊的筆觸

牆壁和門的形狀感覺快要壞掉了，所以要用鉛筆筆觸畫出有點凌亂的樣子，不太工整，要以粗略的線條節奏來作畫。

UP **背光處**
陽光沒照射到的地方形成陰影，黑暗的影子中也要畫出門的形狀。

小古屋老頂的的牆窗與戶門

小型風景主題 11
植栽佈滿牆壁

英國的餐廳外面，擺放著花盆或植栽來裝飾牆壁。植物的葉子種類繁多，所以要用筆觸做出變化感。

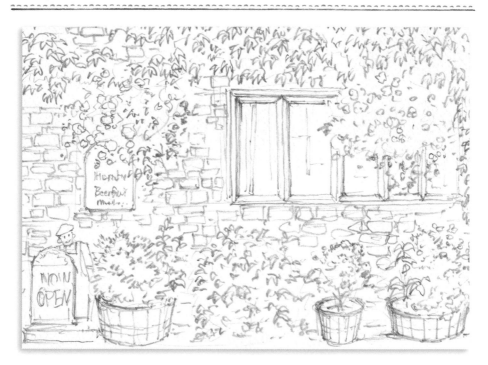

Point

筆觸不能只用圓點

運用筆尖的變化，畫出不同的筆觸以表現許多葉子，注意不要畫成一排單調圓點。

 木製花盆
用直直的筆觸畫出木板上的紋路，並且改變葉子的線條節奏，不需要畫得太精細。

人物
people

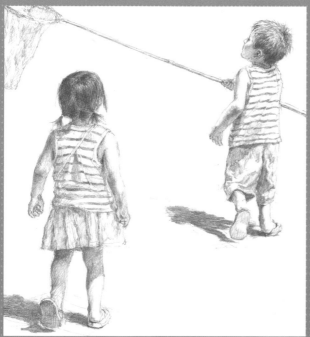

孩子們（參見第162頁）

描繪人物增添活力

在街道或生活的風景中，只要畫出一個人物，畫面就會瞬間活了起來，看起來很有朝氣。不過，正在做動作的人物並不好畫，該怎麼樣才能畫得像？訣竅就是事先練習人物素描。如果可以，臨摹照片是很有效的練習方法。

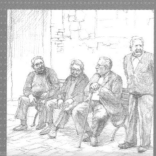

群像（參見第164頁）

速寫（參見第168頁）

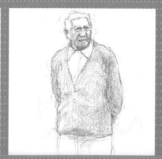

佇立的男人（參見第163頁）

人物主題 1
孩子們

在神社看到的小兄妹。我將他們正在專心抓蟬的背影畫了下來。雖然這幅畫沒有畫出周圍景物的樣子，但還是可以看得出來這是什麼樣的場景。

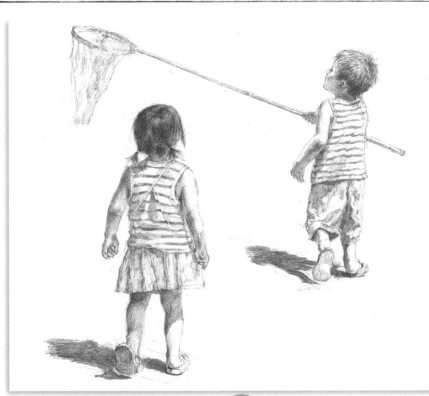

Point

身體的平衡

小朋友的身體畫法，頭部比較大，四肢的輪廓則有點圓圓胖胖的。如果頭畫太小，就會變成長大的少年或少女的身體比例。

UP **影子**

畫出腳邊的影子，不僅能表現身體與地面的關係、陽光照射的方向，還能突顯立體感。

 ▶

人物主題 2
佇立的男人

在義大利街角看到一位站在廣場的男人。雖然他有年紀了，但卻散發著一股時髦的氣質，而且站得非常挺。這幅素描作品著重在人物的上半身。

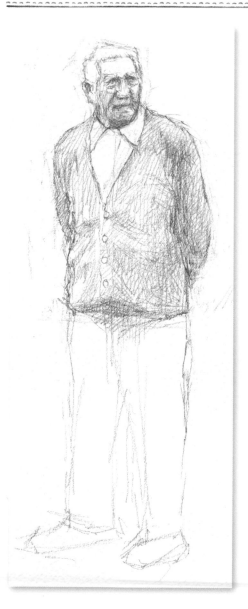

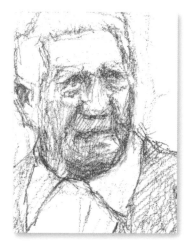

UP 眼睛、鼻子、嘴巴

深邃的眼睛或嘴唇不要畫太清楚。鼻梁上不要畫出線條，而是以細小的陰影呈現立體感。

Point

側臉

臉、脖子或肩膀微微傾斜，可以從傾斜的方向知道人物的姿勢或重心位置。連接雙眼的線條、嘴巴歪的方向則可以表現臉朝向哪裡。

人物主題 3

群像

在廣場閒話家常，一起度過時光的男人們。這是一幅每個人物都很有特色的畫。我得到他們的拍照許可，看著照片作畫。

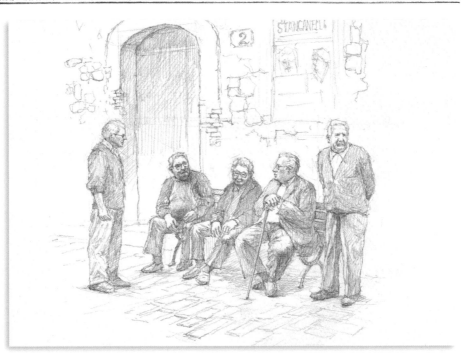

頭與腳的位置

仔細確認每個人的頭部高低位置。腳部位置也一樣要仔細確認，畫出每個人的站位。

鞋子的方向

畫出鞋子的形狀或方向，就能表現出每個人的姿勢差別。

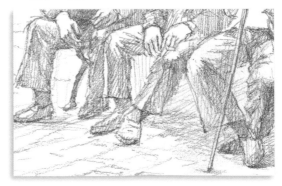

人物主題 4

女性的側臉

這幅素描作品是一位側坐著的女人。由於時間不夠，所以用草稿的筆觸來作畫，眼睛、嘴巴的表情要謹慎地畫，素描時要留意耳朵的位置。

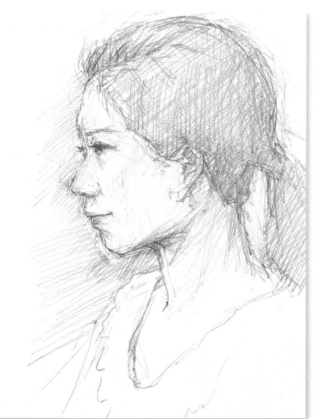

群像‧女性的側臉

Point

確認分開的部位

下巴和眼睛、鼻子和耳朵、脖子後面都是互相分開的部位，描繪的時候，需要比較它們的位置或形狀。如果太專注在某個部位，就會抓不到的平衡。

UP

眼睛呈三角形

因為是側臉角度，前方的眼睛看起來呈現三角形。而裡面那一側的眼睛會露出一點點睫毛。

人物主題 5

街角的人們

商店街或觀光景點之類的風景中,只要加上人物就能表現活力。將背景的建築物作為基準,畫出頭或腳的位置。

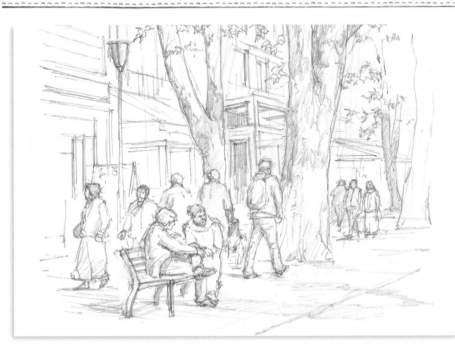

Point

背景形狀與 人物大小

如果將背景和人物看成分開的物件,人物的大小會很不自然。

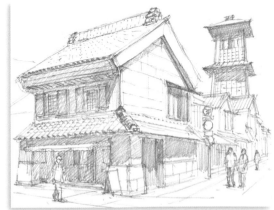

建築物本身就是一種風景,觀光景點熱鬧的氛圍也是一種風景,添加一些人物讓畫面更生動。

人物主題 6

公園的人們

公園裡有人在走路、有人坐著,人們擺著各種不同的姿勢。不需要一個一個畫得很精細,只要將身體的傾斜方式、四肢的形狀做出變化,畫出人物輪廓就好。

畫面前方有一個人坐在草坪上,上方則有人在玩耍,我把他們畫了下來。

在公園看著孩子玩耍的母親。兩位母親歪著頭,看得出來她們交情不錯。

手牽著手的母子。運用腿部和手部動作,營造出一股愉快的氛圍。

Point

頭部位置

利用頭部的位置畫出大人和小孩的差別,腳的位置則可以表現人物站在畫面前方或遠方,藉此做出遠近感。

公園的人們
街角的人們

人物主題 7

速寫

當下快速地畫出我在街上或公園裡看到的人。這些人物很快就會離開,或是動作會改變,所以要將注意力集中在身體輪廓,並且只用線條作畫。

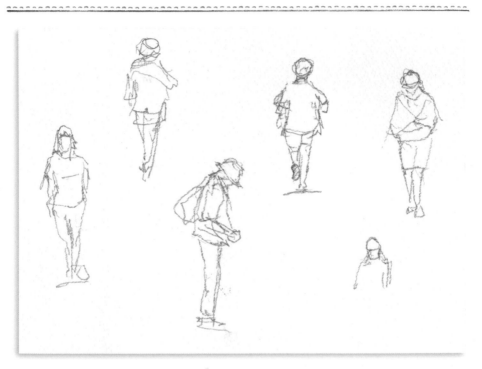

Point

不需要畫得很正確

畢竟是正在做動作的人,所以沒辦法畫得很準確。將寫生目的著重在體現人物的氛圍。注意力要集中在頭部位置與腿部形狀。

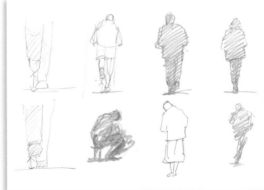

將人物背影等素材畫成圖形,就算只用簡單的圖形,也能畫出很像人的感覺。

人物主題 8
咖啡廳的人們

咖啡廳可以說是歐洲街道上很有代表性的風景。
雖然建築物本身就是一幅畫,但果然一加上咖啡
廳的各種人物,整幅畫就更生動活潑了。

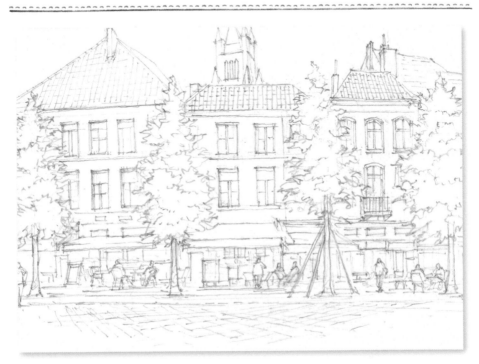

速寫‧咖啡廳的人們

只畫輪廓
人物比建築物小,所以不用畫臉部之類的細節,
只要用線條畫出人物外輪廓就好。

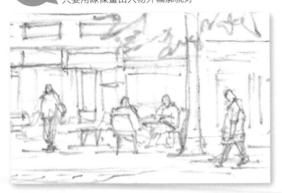

Point

人物大小
建築物共有3層樓,1樓有
一排咖啡廳。素描時要仔細
比對屋簷和人物頭的相對位
置。

人物主題 9
浮現於剪影中的人

背景是陰暗的森林，正在鏟雪的人很明亮，透過深色背景浮現出來。人物的樣子會因背景的不同而有不同的變化，有的很明亮，會從背景中浮現出來；有的看起來則像皮影戲裡的剪影。

Point

對比度

深色剪影或浮起的亮面，都是透過人物與背景的明暗對比來顯現出人物的形狀輪廓。若要畫出這樣的效果，就要清楚描繪出明暗之間的區別。

背景是明亮的窗戶，人物身上則出現逆光，形成如皮影戲裡剪影般的輪廓。

動物
animal

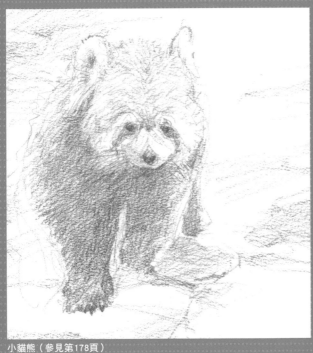

小貓熊（參見第178頁）

畫出動物們
開心的樣子

我們不僅能畫身邊的動物，
還能去動物園將各式各樣的
動物畫下來。更可以透過玻
璃，一邊和動物眼神交會，
一邊寫生，也可以畫下牠們
睡覺的模樣。挑戰速寫動作
很快的動物也很有趣，也可
以盯著照片臨摹素描。不管
怎麼做，我們都可以好好享
受這種鉛筆獨有的樂趣。

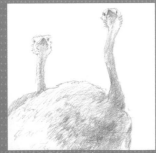

鴕鳥（參見第170頁）

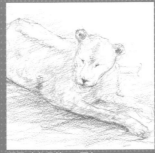

獅子（參見第179頁）

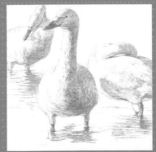

天鵝（參見第181頁）

動物主題 1

牧場的動物

牧場裡面的羊或牛經常乖乖地待著吃草,牠們屬於很容易寫生的動物。牠們的頭意外地比身體還小,這點需要留意。

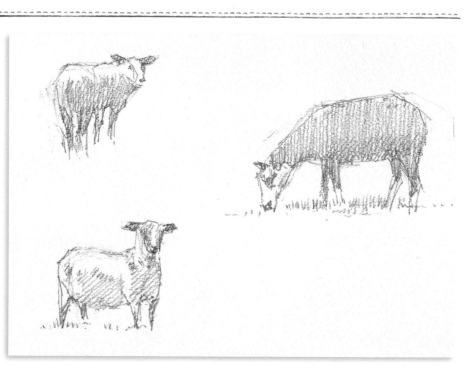

Point

頭很小

觀察整個身體會發現頭部比例比較小。一旦把動物的頭畫太大,整體印象就會變得很像布娃娃。

以直線作畫

牛的身體輪廓其實並不圓,運用直線作畫,比較能畫出牛的感覺。

動物主題 2

小袋鼠

比袋鼠還小隻的小型袋鼠,吃東西的時候會待著不動,是很容易進行寫生的動物。作畫時,需要比較頭部和身體的大小差異。

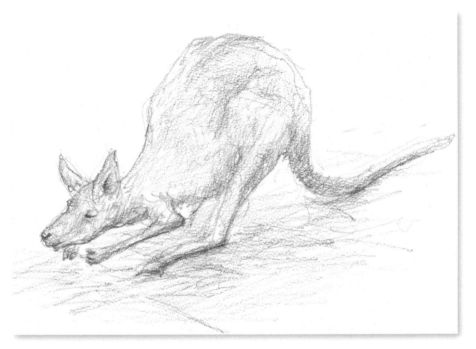

牧場的動物・小袋鼠

臉部表情
仔細觀察臉部表情,再進行素描。多留意眼睛的大小和鼻子的形狀。

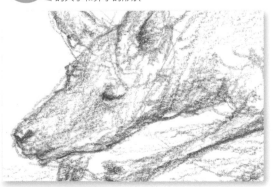

Point

不要用太多曲線

看得到骨骼、關節或肌肉形狀,所以不要用單調的曲線作畫。要將直線筆觸連接在一起,畫出小袋鼠的輪廓。

動物主題 3

無尾熊

無尾熊大多時候都在睡覺，動作也都很緩慢，所以很容易進行寫生。要小心謹慎地畫出牠可愛的表情。

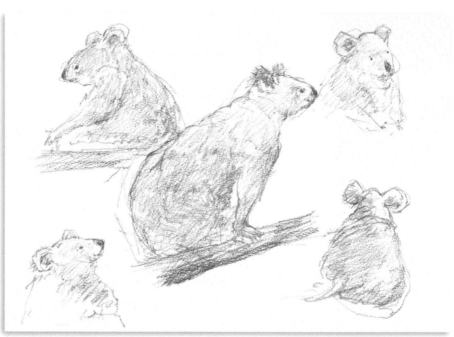

Point

眼睛與鼻子

無尾熊的眼睛又圓又可愛，形狀是黑色的圓點，鼻子又黑又大，而且形狀很特別。要謹慎地畫出這些特徵。

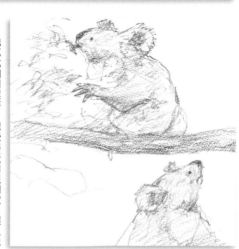

牠吃尤加利葉時，總覺得表情很幽默，讓人很想畫下來。

動物主題 4

非洲象

非洲象有一雙大大的耳朵，十分威武莊嚴。牠充滿威嚴地慢慢走動，所以我可以穩穩地進行寫生。用直線筆觸延伸畫出牠的身體輪廓。

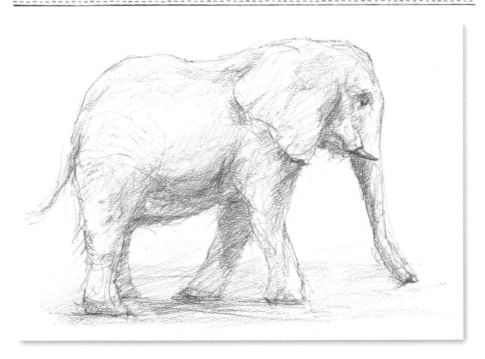

象牙

象牙也是立體的，所以要畫出圓錐形牙齒上的明暗差異。

無尾熊・非洲象

Point

強烈的立體感

牠的存在感很強，而且非常有立體感。肚子上的陰影部分要仔細地畫出來，藉此突顯立體感。

動物主題 5

鴕鳥

鴕鳥抬起牠長長的脖子，這幅畫是由上而下的視角。牠大大的身體是佈滿羽毛，搖晃不穩的長脖子是一大特色。注意頭部不要畫太大。

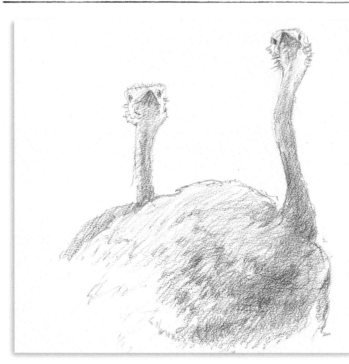

Point

鴕鳥頭很小

鴕鳥的頭比身體還要小。頭部畫太大，看起來就不像鴕鳥了。

 三角形的嘴巴

仰角之下的鴕鳥嘴剛好形成一個三角形，而嘴巴兩邊有小小的眼睛。

動物主題 6

紅鶴

仔細觀察群聚在一起的紅鶴，會發現每一隻的動作或表情都不一樣。牠們休息時會靜靜地待著，可以在這時畫下牠們各式各樣的動作。

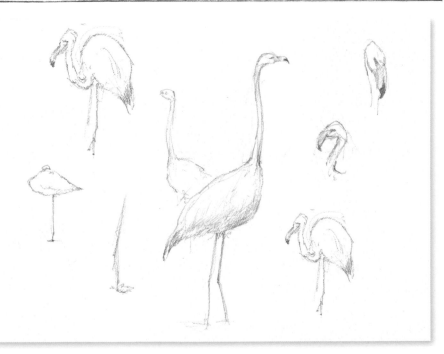

UP 運用線描

臉部、嘴巴或細長的腳等部位，都要運用不同強弱的線條作畫。

Point

不同部位的寫生

動物園通常會有很多紅鶴，所以不要只畫身體，其他部位像是頭部、脖子、嘴巴或腿部等部位，可以單獨畫在畫紙各處，這樣的寫生方式也很有趣喔。

動物主題 7

小貓熊

本來以為小熊貓正在慢慢地活動，結果牠突然開始忙了起來。雖然牠的樣子十分可愛，但如果現場很難寫生的話，可以看著照片作畫。

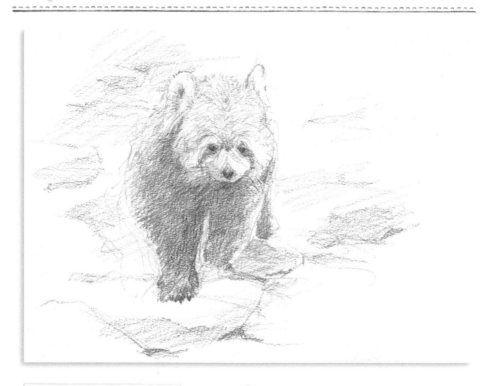

Point

大大的腳

小熊貓的特徵是牠的腳比整個身體還要粗胖。描繪時要仔細比對臉和腳的大小及形狀差異。毛的部分則運用短小重疊的筆觸作畫。

 臉

深邃的眼睛和鼻子看來起來都是黑色的。鼻子要畫大一點。

動物主題 8

獅子、老虎

獅子、老虎被稱為猛獸,不過牠們白天的時候卻很悠閒。當牠們半躺著的時候,就是寫生的好時機,這時要先將臉部畫下來。

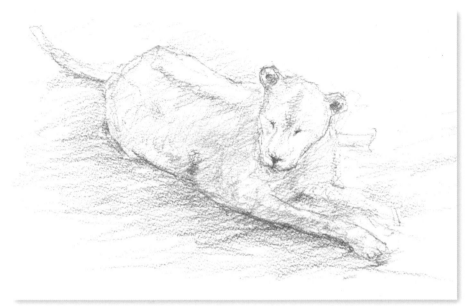

作畫的目標是等待老虎轉到正面的時機。直接看照片臨摹,或是現場挑戰寫生都很有趣。

小貓熊　獅子、老虎

Point

先把臉畫下來

即使牠們正在放鬆休息,但還是會馬上改變臉的方向,所以眼睛、鼻子、嘴巴要優先畫下來。寫生訣竅是眼睛不要畫太大。身體則是從臉部接著畫。

動物主題 9

馬

馬兒拉著馬車，乖乖地等待著。馬的頭部如果畫太大，看起來就會像小馬或驢子，所以要仔細比對頭和身體的大小差異才行。

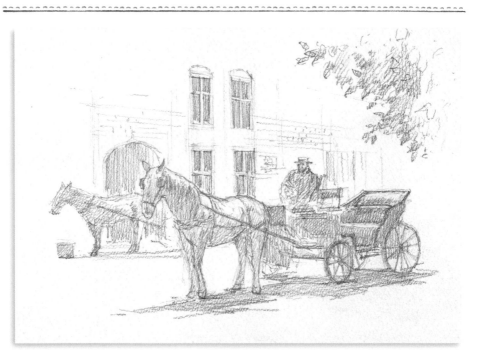

 Point

大小平衡

牠的頭讓人印象深刻，但很容易愈畫愈大。寫生時必須仔細比較頭和身體的大小差異，才能畫出正確的比例平衡。腳的長度或寬度也要仔細觀察。

背光處

畫出暗色的陰影，背上的亮部則留白，做出亮暗差異就能表現出立體感。

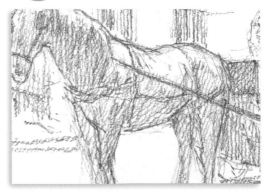

動物主題 10

天鵝

受到陽光照射的天鵝，身體看得到明顯的明暗差
異，更加強調立體感。陰影中也能看見羽毛的樣
子，所以要仔細畫出羽毛。

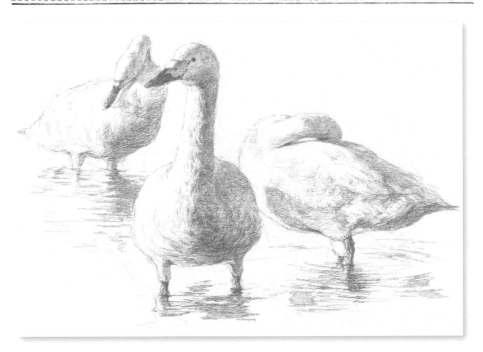

馬・天鵝

陰影中的形狀

影子的部分並非單純地塗黑而已，暗影中還是
看得見羽毛的形狀，羽毛也要畫出來。

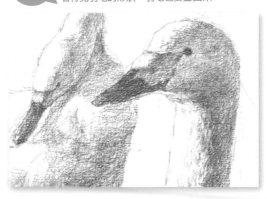

陰影與向光處

天鵝的身體是純白色的，受
光側中最明亮的地方幾乎都
不需要上色，寫生著重在陰
影的地方。

動物主題 11

狗

狗是我們身邊的代表性動物。主人要求牠待在餐廳外面等，牠就不會隨便進去裡面。這幅畫可以看出人與狗的關係，是令人會心一笑的小風景。

Point

頭部不要畫太大

我們對狗的臉部表情很感興趣，所以容易把頭畫太大。頭部太大會很不自然，要仔細比較頭和身體的大小，並且把頭畫小一點。

午睡中的狗。牠毫無警戒心，邊睡邊換姿勢，身上的毛亂亂的。

動物主題 12

貓

貓咪的身形展現出牠柔軟的運動能力。小小的臉,配上彎曲又柔軟的背部。後腿意外的十分健壯,像是這些貓咪特有的身體形狀,需要多加觀察。

狗・貓

Point

貓毛

不管是短毛還是長毛,貓毛都要以帶有柔軟節奏的重疊線條來表現。比起直線,微微彎曲的線條更能展現柔軟的感覺。

長毛貓。運用細長且微晃的線條畫出貓毛。

動物主題 13

獵豹

獵豹具有驚人的速度，牠的身型是為了跑步而生的。牠的身軀很緊緻，腿又壯又長，散發著和老虎、獅子完全不同的氣質。

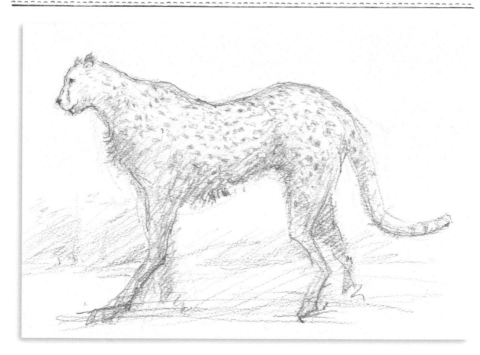

Point

小臉和小蠻腰

獵豹的臉小得很明顯。還有牠的身體很緊致。後腿肌肉具有瞬間爆發力。身體的每個部位都要看清楚再畫。

 豹紋

獵豹身上有小小的點狀迷彩圖案，就像草原中的獵人一樣。

交通工具
transporation

海上巴士（參見第189頁）

用途不同
形狀各異

交通工具是我們日常生活中不可或缺的存在。每個地方的環境各有不同，所以會使用形形色色的交通工具。在風景中加上交通工具，不僅能體現這個地方的生活感，還能呈現經濟文化的面貌。每種交通工具都有它們各自的外型特徵，寫生時除了要仔細觀察這些特徵之外，還要畫出機器的細節。

漁船（參見第190頁）

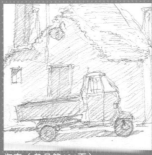

汽車（參見第191頁）

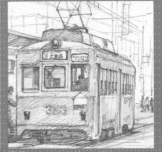

路面電車（參見第100頁）

交通工具主題 1
電力機車
路面電車

電力機車或路面電車運用高架電車線傳輸電力。它們的特徵就是用來收集電力,不可或缺的集電弓。

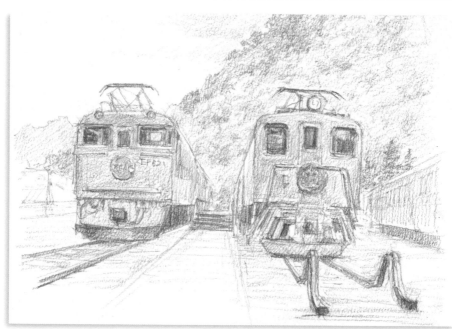

Point

細細的形狀

電力機車的車身上裝有集電弓之類的集電器材,形成一組細細的結構。作畫時,不需要畫得很精確,而是大量運用細直的筆觸,表現器材複雜的樣子。

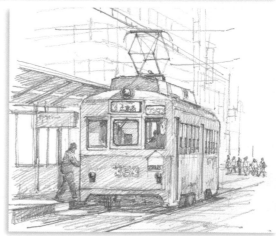

廣島的路面電車。屋頂上裝有空調機和集電弓。

交通工具主題 2
蒸汽火車

近年來因為區域的振興，以及蒸汽火車再次受到歡迎，日本各地都能看到它活躍的身影。蒸汽火車的存在感十足，一不小心就看入迷了。

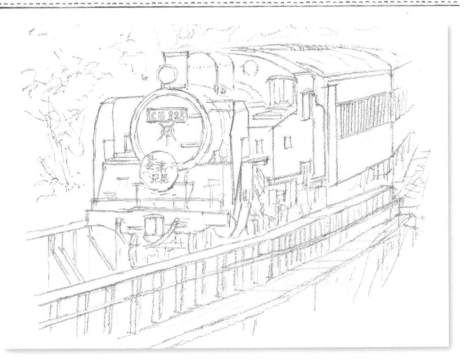

圓形與四角形

蒸汽火車的前端是圓形的，上面裝著四方形的標示牌。除此之外，還有圓形的車輪，以及其他由四角形或直線混合而成的物體。

Point

複雜的外觀

它和新型火車苗條的身材完全不同，外觀更加複雜，可以說是一種機械型的美感。運用小四方形、圓形或不規則的形狀組成火車的外觀。

蒸汽火車
電力機車、路面電車

交通工具主題 3
腳踏車

離我們最近的交通工具就是腳踏車，它和日常生活密不可分。腳踏車的形狀比想像中還複雜，而且很大台。寫生時很重要的一點，要仔細比較腳踏車和人物的大小。

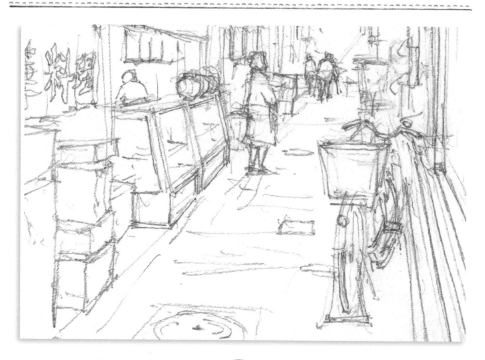

Point

與周圍事物做比較

放在商店街路上的腳踏車。從後面看感覺細細的，仔細比較腳踏車和周遭事物、對面人物之間的大小關係，注意不要畫太小。

 把手

這是一台很普通的腳踏車，但把手的形狀卻不普通。把手彎曲的部分很特別，需要把它畫下來。

交通工具主題 4

海上巴士

威尼斯運河上，形形色色的船舶互相交會。從熟悉的貢多拉船到大型海上巴士，因使用目的不同，其形狀也各不相同。這裡畫的是一艘中型的海上巴士。

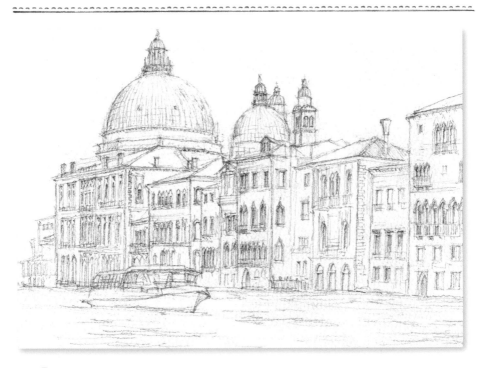

留意船頭的形狀
船身整體都像平平的箱子，不過船頭的形狀卻要畫成緩緩的曲線。

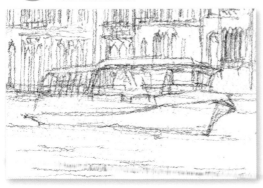

船身大小

和背景比較看看，就能得知船身的大小。船的屋頂落在背景建築的哪個位置，需要確認好再畫。如果船的屋頂高度在建築物的上方，那麼它就是一艘非常大的船。

腳踏車・海上巴士

交通工具主題 5
漁船

被拉上岸的漁船。整個船身一目瞭然,可以看到複雜的曲面外觀。寫生時,需要一邊確認它微彎的外型,一邊作畫。

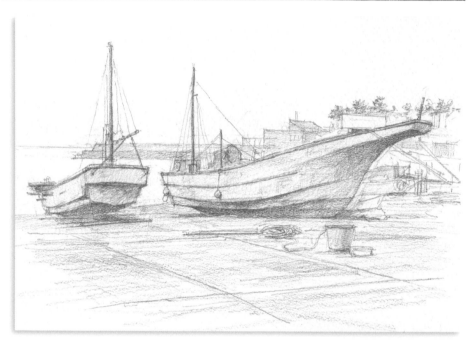

Point

船頭

乘風破浪的船頭,形狀很特別且具有功能性。船頭微妙的曲線變化,要用細小的線條刻畫。

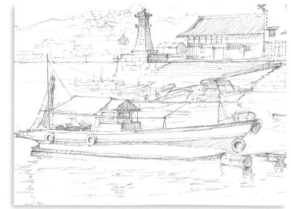

漁船上面的設備,形狀又多又複雜。將細線或不規則的形狀組在一起,就能畫得更像。

交通工具主題 6

汽車

風景畫中的汽車很容易畫太小。小客車其實也可以載很多人,看起來其實很大,這點要多加留意。

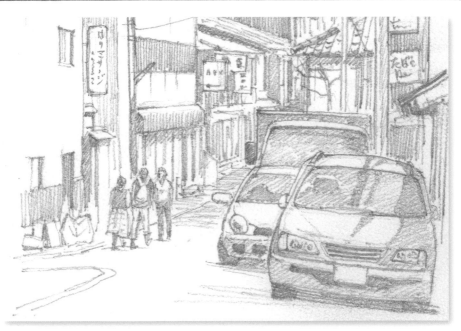

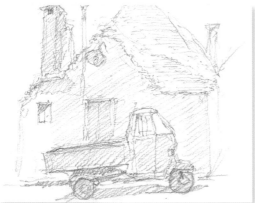

義大利阿爾貝羅貝洛的三輪卡車。只要和後面的房子比較一下就知道了,這台卡車雖然小台,但載得了兩個人。

Point

商店街的車子

仔細觀察四周的建築物、招牌、遠處的人們等,比較它們和車子的大小差異,邊確認邊作畫。訣竅是將周圍的景物當作基準,推斷出車子的大小。

漁船・汽車

Profile

作者▶ 野村 重存

1959年出生於東京。畢業於多摩美術大學研究所。

目前擔任文化講座的講師等職務。

曾在NHK教育電視節目「趣味悠悠」中，擔任2006年播放的「日帰りで楽しむ風景スケッチ」、2007年「色鉛筆で楽しむ風景スケッチ」、2009年「にっぽん絶景スケッチ紀行」3個單元的講師，並且編寫教材。

著有《今日から描けるはじめての水彩画》、《野村重存のそのまま描けるエンピツ画練習帳》、《水彩で描く手のひらサイズの風景画》（日本文藝社）、《日帰りで楽しむ風景スケッチ》（雜誌版）、《いつでもどこでもポケットスケッチ》、《野村重存の1本描きスケッチ》（NHK出版）、《野村重存 水彩スケッチの教科書》、《DVDでよくわかる三原色で描く水彩画》、《野村重存「なぞり描き」スケッチ練習帳》、《野村重存のはがきスケッチ》（主婦之友社）、《風景を描くコツと裏ワザ》（青春出版社）、《野村重存の写真から描きおこす水彩画テクニック》（學研）、《※水彩風景寫生 主題範例全書》等多本著作。除此之外，也撰寫或監修雜誌、專欄等文章。每年主要以舉辦個展的形式發表作品。　　　　　　※北星圖書公司出版（繁中版）

◆ staff credit

編集協助——BABOON 株式会社（矢作美和）
本文設計イン————————横井孝蔵

鉛筆素描寫生
主題範例全書

作　　者	野村重存	
翻　　譯	林芷柔	
發　　行	陳偉祥	
出　　版	北星圖書事業股份有限公司	
地　　址	234 新北市永和區中正路 462 號 B1	
電　　話	886-2-29229000	
傳　　真	886-2-29229041	
網　　址	www.nsbooks.com.tw	
E-MAIL	nsbook@nsbooks.com.tw	
劃撥帳戶	北星文化事業有限公司	
劃撥帳號	50042987	
製版印刷	森達彩色製版有限公司	
出 版 日	2022 年 6 月	
I S B N	978-986-06765-0-1	
定　　價	360 元	

如有缺頁或裝訂錯誤，請寄回更換。

國家圖書館出版品預行編目(CIP)資料

鉛筆素描寫生 主題範例全書/野村重存著；林芷柔翻譯. -- 新北市：北星圖書事業股份有限公司, 2022.06
　192面；　14.8×21.0公分
譯自：鉛筆スケッチモチーフ作例事典
ISBN 978-986-06765-0-1(平裝)

1.鉛筆畫 2.素描 3.繪畫技法

948.2　　　　　　　　　　110010129

EMPITSU SKETCH MOTIF SAKUREI JITEN
Copyright © 2014 Shigeari Nomura
Chinese translation rights in complex characters
arranged with
Oizumi Co., Ltd. through Japan UNI Agency, Inc., Tokyo

官方網站　　　臉書粉絲專頁　　　LINE 官方帳號